21 世纪高职高专规划教材·艺术设计系列

构成艺术设计

（修订本）

蔡　洪　主　编

周启凤　文　健　副主编

清华大学出版社

北京交通大学出版社

·北京·

内 容 简 介

本书共分 4 章。前 3 章对平面构成、色彩构成和立体构成三大构成的原理与技法进行了较为详细的阐述，并配有相应的图例；第 4 章为构成作品欣赏，以供学生学习和借鉴。

本书注重对学生能力的培养，内容由浅入深，图文并茂，适用于高职高专学校和设计人员的岗位培训教学使用。

图书在版编目（CIP）数据

构成艺术设计／蔡洪主编. —北京：清华大学出版社；北京交通大学出版社，2006.4
（2019.8 重印）

（21 世纪高职高专规划教材·艺术设计系列）

ISBN 978-7-81082-699-0

Ⅰ. 构…　Ⅱ. 蔡…　Ⅲ.① 平面构成-高等学校：技术学校-教材　② 色彩学-高等学校：技术学校-教材　③ 立体-构图（美术）-高等学校：技术学校-教材　Ⅳ. J06

中国版本图书馆 CIP 数据核字（2006）第 026109 号

构成艺术设计
GOUCHENG YISHU SHEJI

责任编辑：吴嫦娥
出版发行：清华大学出版社　　邮编：100084　　电话：010-62776969
　　　　　北京交通大学出版社　邮编：100044　　电话：010-51686414
印　刷　者：艺堂印刷（天津）有限公司
经　　　销：全国新华书店
开　　　本：185×230　　印张：7.5　　字数：168 千字
版　　　次：2019 年 5 月第 1 版第 1 次修订　　2019 年 8 月第 7 次印刷
书　　　号：ISBN 978-7-81082-699-0/J·7
印　　　数：15 001 ～ 16 000 册　　定价：39.00 元

出 版 说 明

　　高职高专教育是我国高等教育的重要组成部分，它的根本任务是培养生产、建设、管理和服务第一线需要的德、智、体、美全面发展的高等技术应用型专门人才，所培养的学生在掌握必要的基础理论和专业知识的基础上，应重点掌握从事本专业领域实际工作的基本知识和职业技能，因而与其对应的教材也必须有自己的体系和特色。

　　为了适应我国高职高专教育发展及其对教学改革和教材建设的需要，在教育部的指导下，我们在全国范围内组织并成立了"21世纪高职高专教育教材研究与编审委员会"（以下简称"教材研究与编审委员会"）。"教材研究与编审委员会"的成员单位皆为教学改革成效较大、办学特色鲜明、办学实力强的高等专科学校、高等职业学校、成人高等学校及高等院校主办的二级职业技术学院，其中一些学校是国家重点建设的示范性职业技术学院。

　　为了保证规划教材的出版质量，"教材研究与编审委员会"在全国范围内选聘"21世纪高职高专规划教材编审委员会"（以下简称"教材编审委员会"）成员和征集教材，并要求"教材编审委员会"成员和规划教材的编著者必须是从事高职高专教学第一线的优秀教师或生产第一线的专家。"教材编审委员会"组织各专业的专家、教授对所征集的教材进行评选，对所列选教材进行审定。

　　目前，"教材研究与编审委员会"计划用2～3年的时间出版各类高职高专教材200种，范围覆盖计算机应用、电子电气、财会与管理、商务英语等专业的主要课程。此次规划教材全部按教育部制定的"高职高专教育基础课程教学基本要求"编写，其中部分教材是教育部《新世纪高职高专教育人才培养模式和教学内容体系改革与建设项目计划》的研究成果。此次规划教材按照突出应用性、实践性和针对性的原则编写并重组系列课程教材结构，力求反映高职高专课程和教学内容体系改革方向；反映当前教学的新内容，突出基础理论知识的应用和实践技能的培养；适应"实践的要求和岗位的需要"，不依照"学科"体系，即贴近岗位，淡化学科；在兼顾理论和实践内容的同时，避免"全"而"深"的面面俱到，基础理论以应用为目的，以必需、够用为度；尽量体现新知识、新技术、新工艺、新方法，以利于学生综合素质的形成和科学思维方式与创新能力的培养。

　　此外，为了使规划教材更具广泛性、科学性、先进性和代表性，我们希望全国从事高职高专教育的院校能够积极加入到"教材研究与编审委员会"中来，推荐"教材编审委员会"成员和有特色的、有创新的教材。同时，希望将教学实践中的意见与建议，及时反馈给我们，以便对已出版的教材不断修订、完善，不断提高教材质量，完善教材体系，为社会奉献更多更新的与高职高专教育配套的高质量教材。

　　此次所有规划教材由全国重点大学出版社——清华大学出版社与北京交通大学出版社联合出版，适合于各类高等专科学校、高等职业学校、成人高等学校及高等院校主办的二级职业技术学院使用。

<div align="right">

21世纪高职高专教育教材研究与编审委员会

2006 年 3 月

</div>

前　言

　　"构成艺术设计"是室内装饰设计、服装设计、广告设计、产品造型设计等艺术专业的必修课，是现代视觉传达艺术的基础理论，也是现代应用设计的基础。

　　随着社会主义市场经济的发展和人们生活水平的不断提高，人们的审美意识、审美情趣和审美水平也随之日益高涨。广大的艺术设计从业人员，深知"三大构成"（平面构成、色彩构成、立体构成）在知识产业中占有十分重要的地位而备加重视。

　　构成，首先是以点、线、面等最基本的几何要素作为形象素材，利用重复、变异、渐变、发射等形式，形成形态美与形式美的因素，借助色彩知识和色彩搭配获得色彩审美价值，利用空间立体造型手段，达到设计理念和直观视觉效果的完美统一。其次，设计师可通过构成原理和技法的学习与实践，促进新的造型和装饰风格的发展。

　　本书是编者多年教学和工作经验的总结，将平面构成、色彩构成、立体构成分章进行了详细的阐述。其中，平面构成部分主要讲解"点、线、面"及其它们之间的综合构成要素，以及"重复、变异"，"渐变、发射"，"肌理"和"对比、群化、密集"；色彩构成部分强调"色彩的属性"、"色彩的空间与对比"、"色彩的表述与色彩体系"、"色彩的联想与象征"；立体构成部分重点讲述"线材、面材、块材"三种材料的特性及制作方法。为了便于学生的理解和掌握所学知识，在每个知识要点后都适当地配有相应的图例。书中附有大量的师生示范作品，以供学生欣赏和借鉴。另外，各章节后布置了一些思考题，有利于学生巩固所学知识，检查所学效果。本书内容丰富，图文并茂，实用性强，注重学生关键能力的培养，不仅可供高职高专艺术专业学生使用，也可作为设计人员的岗位培训教材及艺术设计爱好者的自学用书。

　　本书在编写过程中，得到了广东白云学院和广东白云工商高级技工学校的领导和同行的大力协助和支持，特别是得到了张志军老师的热情协助，在此表示衷心的感谢。本书还引用了已出版图书中的优秀作品，在此向原作者深表谢意。本书未注明的图片来自互联网，由于网页更新快，无法一一查出作者，在此也谨向作者深表谢意。由于编者水平所限，书中会有一些不足，恳请指正。

<div align="right">

蔡洪

2006 年 2 月于广州

</div>

目　录

第 1 章　平面构成

构成是遵照艺术美的形式和法则将造型要素有机地结合成主体。根据设计者的要求，将所观察的对象进行纯粹化、抽象化、简约化的描述，创造出强烈的运动感、空间感、节奏感、韵律感、秩序感等视觉效果，给人以美的意味和艺术享受。

构成设计的训练是引导学生建立一种理性思维的基础。学习内容包括点、线、面、重复、特异、发射、渐变、密集等构成形式和方法，以一种抽象的理念对客观世界进行表述，启迪我们丰富的思维力、想像力，从而提高创作能力。

构成中常用的材料和工具如下所述。

纸张：白卡纸、绘图纸、拷贝纸，装裱时可用有色卡纸。有色卡纸尤以深色为宜，可增强其对比度。

颜料：通常以瓶装浓缩广告色为主，色感厚重而不反光，也可用管装水粉颜料代替。

铅笔：起稿阶段使用铅笔应选择质量比较好的绘图铅笔，型号以 HB ~ 3B 为佳。

毛笔：适用于大面积涂色，多选用中、小号毛笔。

针管笔：多用于勾画自由形态、各种曲线和轮廓线，以及细节部分的涂染。

其他：鸭嘴笔、圆规、分规、直尺、三角板、小刀、橡皮等。

1.1　点　线　面构成

1.1.1　构成基本要素之一——点

1. 点的概念

在几何学上，点是无面积、无体积，只有其位置而无具体形状的抽象概念。它没有厚度与宽度，是造型的出发点。

2. 点的形象

通常用圆的形状表现点，它简单无方向性（见图 1-1 （a））；也可视其设计要求用几

何形和非几何形来表现点（见图 1-1（b）和图 1-1（c））。

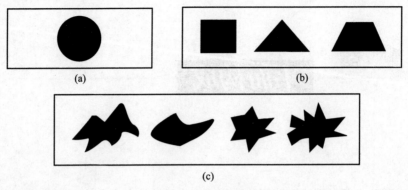

图 1-1　点的形状

3. 点的求心性

点的构成在实际应用中固然显得很小，但它很容易成为人们的视觉中心，不可小视（见图 1-2）。

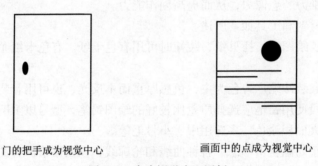

门的把手成为视觉中心　　　　画面中的点成为视觉中心

图 1-2　点为视觉中心图例

4. 点的错觉

所谓错觉，即人的感觉与客观事实不相符的现象。点可随颜色和环境等因素的变化而产生视觉上的差异（见图 1-3）。

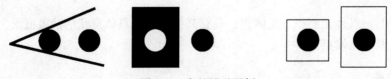

图 1-3　点的错觉图例

5. 点的视觉效果

点的排列形式不同，可产生不同的视觉效果（见图 1-4）。

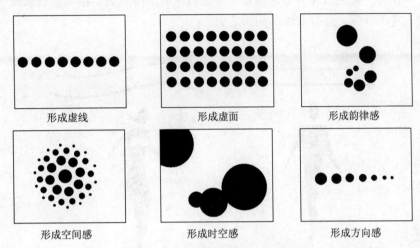

形成虚线	形成虚面	形成韵律感
形成空间感	形成时空感	形成方向感

图 1-4　点的排列形式与视觉效果

6. 点的构成形式

通常在设计中用连接、不连接、重叠、透叠、聚集 5 种方法来完成点的构成（见图 1-5）。

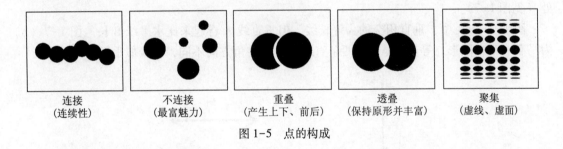

连接	不连接	重叠	透叠	聚集
（连续性）	（最富魅力）	（产生上下、前后）	（保持原形并丰富）	（虚线、虚面）

图 1-5　点的构成

1.1.2　构成基本要素之二——线

1. 线的概念

线是点移动的轨迹。线具有长度特征，与宽度保持一定的比例。

线比点更具有表现力，如艺术设计中的轮廓、旗杆、头发等线条能更突出地表现形象的特征。

2. 线的种类和特性

设计中常用的线条有直线、曲线、弧线、折线等，不同的线条有不同的特性（见图1-6）。

直线——锐力，给人以强有力的感觉，富有男性的阳刚之美，粗线更显豪爽、粗犷；曲线——优美，富于动感，富有女性的阴柔之美。

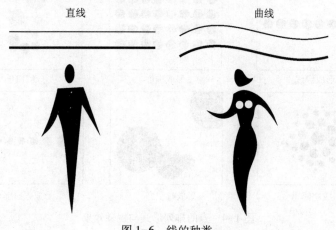

图1-6　线的种类

3. 线的错觉

人的眼睛虽然非常敏锐，但在一瞬间对线产生错视现象，这其实也是艺术创作的绝美之处（见图1-7）。

图1-7（a）中，垂直相交的为等长线，但垂直线A看起来比水平线B长。图1-7（b）为马勒·莱亚图形，等长的A、B两条直线由于其夹角方向不同，A线似乎短于B线。

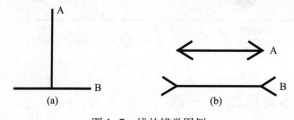

图1-7　线的错觉图例

4. 线的构成形式

通常在设计中用连接、不连接、交叉、辐射4种方法来完成线的构成（见图1-8）。

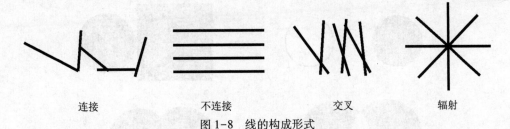

<div align="center">

连接　　　　　不连接　　　　　交叉　　　　　辐射

图 1-8　线的构成形式

</div>

1.1.3　构成基本要素之三——面

1. 面的概念

面是线移动的轨迹，具有长度和宽度特征，一般是指物体的表面，它有很强的独立性。直线平行移动成方形，直线旋转移动成圆形。

2. 面的种类与特性

面有几何形和非几何形之分。

几何形：方形、矩形、三角形、圆形等，其特性为安定、强固、具体、简明，有秩序感。

非几何形（偶然形）：特殊技法偶然构成的形（如前面所述非几何形的点），其特征为优雅、自由、高贵，富有表现力等效果。

3. 面的正、负形象

所谓正、负形象，即为图与地的关系。人们觉得形象占有空间，形象就是"图"，其周围空间称为"地"。"图"为主体就是"正"的形象；反之，"地"为主体就是"负"的形象。如图 1-9 所示。

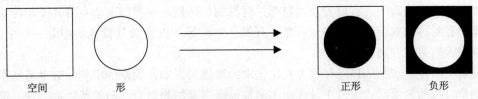

<div align="center">

空间　　　　　形　　　　　　　　　　　正形　　　　　负形

图 1-9　面的正、负形象

</div>

4. 面的构成形式

在人们的艺术设计中，通常用分离、接交、叠映、连结、减缺、差叠、复叠等形式来完成面的构成。如图 1-10 所示。

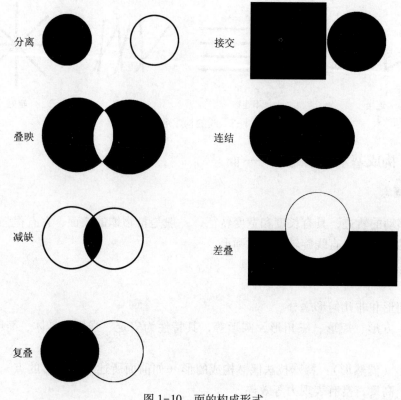

分离　　接交　　叠映　　连结　　减缺　　差叠　　复叠

图 1-10　面的构成形式

1.1.4　构成美的要素

1. 对称与平衡

对称是表现平衡的完美形态，它表现了力的均衡，是人们生活中最常见的一种构成形态。如人的身体构造、五官位置及四肢都是对称的。特别是在我国这个有着几千年传统文化的国家，有对称的双扇门、门环、石凳、石狮、对联等，以及最具特色的服装——中山装，无不表现人们追求安定美的心理。

随着人们生活水平的提高和西方文化艺术的渗透与影响，大众的审美标准也悄然发生变化，完全对称的艺术形式因过于呆板而逐渐被灵活多变的相对对称形式所代替，这一灵活多变的对称与平衡更丰富了设计的内涵。如图 1-11 所示。

2. 节奏与韵律

节奏与韵律是音乐艺术的用语，嘈杂的声音不能称为音乐。作为姐妹艺术，可借用这一艺术形式进行构成设计。一曲美妙的音乐必然有清晰、明确的节奏，更有丰富多变、和谐感

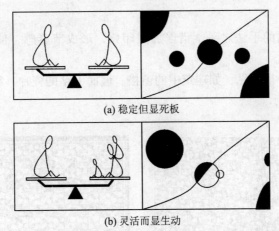

(a) 稳定但显死板

(b) 灵活而显生动

图1-11 对称与平衡图例

人的韵律。比如人常言"建筑是凝固的音乐"。我们可将高低错落、鳞次栉比的大楼体会成韵律（看作是线、面），而喷水池、小轿车、门、窗、空中花园则是节奏（看作是点）。

3. 对称与平衡、节奏与韵律在设计中的应用

在点、线、面综合构成设计中，可用韵律（理解成线）进行画面分割，用节奏进行点、面的布局，再结合对称与平衡的原理，考虑其合理性、艺术性，借以达到良好的视觉艺术效果。如图1-12所示。

图1-12 节奏与韵律图例

1. 点、线、面的概念是什么？各自的构成形式有哪些？
2. 说明对称与平衡、节奏与韵律的特点及其在设计中的应用。
3. 装饰设计专业的学生可利用点、线、面综合构成，试作一幅"地面拼花"。

1.2 重复 变异

1.2.1 重复

1. 重复的概念

由一个或一组在形象、大小、方向都相同的骨骼组成的构成。

2. 重复的特点

重复是构成中常用的手法之一，借以加强印象，形成节奏感；使画面具有统一性，安定、稳重，有规则。

重复构成在生活中很常见，如建筑中的窗格、墙面上粘的瓷片、织物上的花样等，极具秩序化。如图 1-13 所示。

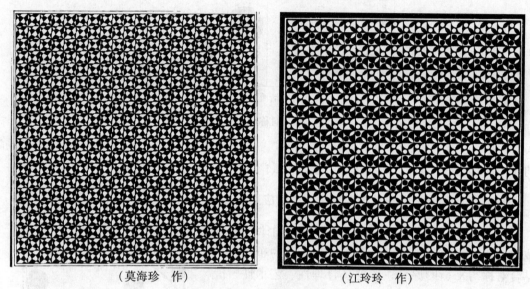

（莫海珍　作）　　　　　　　　　　（江玲玲　作）

图 1-13　重复构成图例

3. 重复骨骼

由水平线和垂直线构成，如图 1-14 所示。

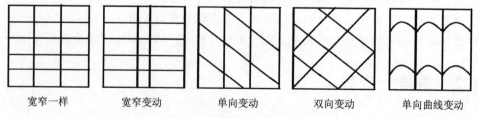

宽窄一样　　　　宽窄变动　　　　单向变动　　　　双向变动　　　　单向曲线变动

图 1-14　重复骨骼中水平线与垂直线

4. 重复的基本形与排列

重复的基本形与排列见图 1-15。

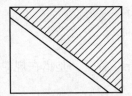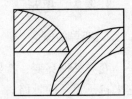

图 1-15 重复的基本形与排列

为了使基本形在重复构成中复制方便,在设计基本形时除具有随意性和美观性外,还可以使基本形遵守一定的规律性。如图 1-16 所示。

排列可有正负变化,也可进行其他有规律的变化,作业时可以 ⬆ ⬇ ⊞ ⊟ 为记号,如图 1-17 所示。

图 1-16 基本形的规律性

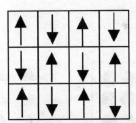

（陈浩 作）　　　　　　　　　　（杨文婷 作）

图 1-17 重复的排列

1.2.2 变异

1. 变异的概念

变异又称突变、特异、特变，是指在规律性构成中，局部发生变化而成为视觉的中心。它来自于重复的骨骼。

2. 变异的特点

变异在装饰、招贴画和平面广告中占有很重要的地位，易引起人们的心理反应，对感观起到刺激作用，打破规律性的单调感，从而成为人们的视觉中心。作为艺术设计的从业人员，都希望自己的作品能吸引观者的眼球，巧妙地运用变异知识，能使自己的"大作"在众多的作品中脱颖而出，从而成为"焦点"。

例如，"万绿丛中一点红"，沙漠中沙浪规律性的变化与骆驼队的对比，黄色人种云集的地方出现一个黑人，大厅中间的地板拼花，夜空群星中的一轮明月等。

3. 变异的种类

变异的种类见图 1-18。

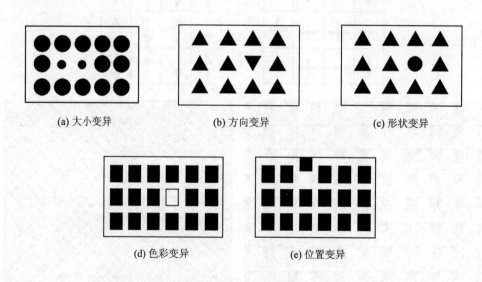

(a) 大小变异 (b) 方向变异 (c) 形状变异

(d) 色彩变异 (e) 位置变异

图 1-18 变异的种类

进行变异构成设计时，可具像化以增强趣味性。如图 1-19 所示。

图 1-19　变异构成中的具像化

1. 重复与变异的特点有什么不同？
2. 重复与变异在运用上有什么区别？
3. 请找出生活中常见的重复、变异应用现象。

1.3　渐变　发射

1.3.1　渐变

1. 渐变的概念

渐变是指形象要素随着某一方向规律性地变动，变动时以节奏、韵律等为主。这种自然的感觉是人们日常生活中常见的形式。

2. 渐变的特点

渐变富于节奏、韵律和速度感。如人物的由远而近、小鸡的由小变大等，都产生渐变的规律性变化，给人以视觉上的美感。

3. 渐变的种类

渐变的种类见图 1-20。

(a) 大小渐变

(b) 方向渐变

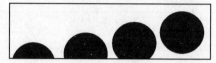

(c) 位置渐变

(d) 形状渐变

(e) 骨骼线渐变

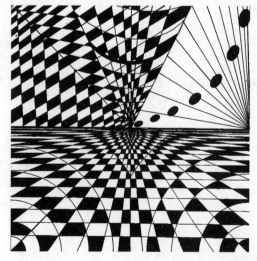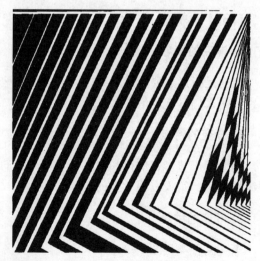

(f) 骨骼线渐变

（钟康辉　作）　　　　　　　　　　　　（阮旭　作）

图 1-20　渐变的种类

1.3.2 发射

1. 发射的概念

发射是指形象环绕一个中心点向四周辐射。它是一种特殊的重复,具有渐变的特殊视觉效果。

2. 发射的特点

发射具有强烈的放射感和刺激感。如阳光放射的光芒、开放的花朵、孔雀开屏等。

3. 发射的种类(骨骼)

发射的种类见图1-21。

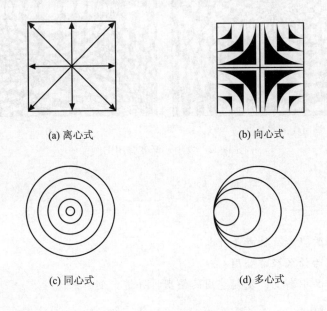

(a) 离心式　　　　　　　　　　(b) 向心式

(c) 同心式　　　　　　　　　　(d) 多心式

图1-21　发射的种类

4. 发射、渐变叠用

在构成设计中,发射具有渐变的视觉效果,两者通常叠用,借以达到更好的设计效果。如图1-22所示。

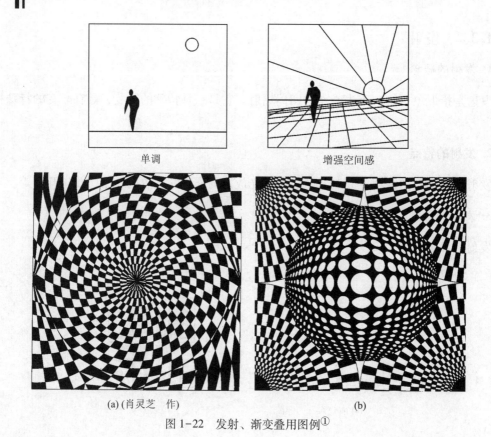

单调 增强空间感

(a)(肖灵芝 作) (b)

图1-22 发射、渐变叠用图例①

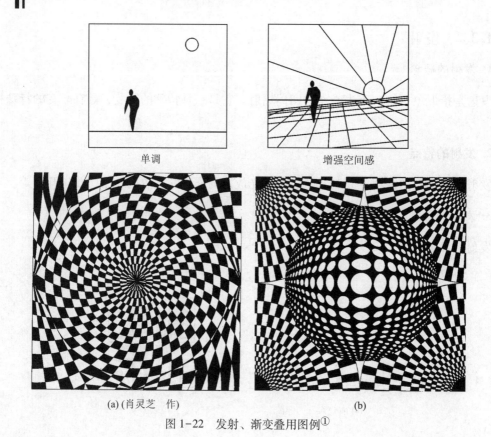

思考题

1. 渐变、发射的概念及特点是什么？
2. 渐变、发射为什么经常叠用？
3. 欣赏艺术作品中渐变、发射叠用的使用，并进行创作。

1.4 肌理

1. 肌理的概念及特点

肌理即为自然纹理。感观上，它分为视觉肌理和触觉肌理两种；绘制方法上，分为手绘肌理和偶然肌理两种形式。

① 图1-22中（b）引自：赵殿泽. 构成艺术. 沈阳：辽宁美术出版社，1987

视觉肌理只需满足人们的视觉美感，它多用于建筑抛光砖饰面、印染花色、平面广告设计等；触觉肌理除需要满足观者的视觉效果外，还需满足观者的触觉要求——手感好，多用于建筑防滑砖、服装面料的纹理、装饰画的材料等。

2. 肌理的制作方法

肌理的制作方法主要有以下几种。

（1）浮色拓印法

先将水彩颜料滴入装有清水的器皿中，用小棍轻轻搅动，待颜色相互融合时，马上用宣纸吸附，可产生大理石纹理等特殊效果。

（2）混色法

将两种或两种以上的颜料置于白卡纸上，用毛笔自由调和或将白卡纸表面涂上一层清水，再将不同色彩的颜料滴于纸上，让颜料自由地互相渗透即可。

（3）自流法

将与水调和后的水粉或水彩颜料置于白卡纸上，再用手将白卡纸垂直拿起，适当地变换方向，让颜色自由地流淌即可。

（4）喷洒法

将液体颜料喷成细雾状或将颜料涂在牙刷上用刀片轻刮，也可用毛笔将颜料直接甩到纸上。

（5）对印法

先将一张白卡纸涂绘色彩，再用一张白卡纸与之对压或将表面纹理比较粗糙的实物（如干树叶）涂上颜色，再压印到白卡纸上，可获得意想不到的艺术效果。

（6）绘写法

用笔和颜料在白卡纸上规则或自由绘写。

肌理作品见图 1-23。

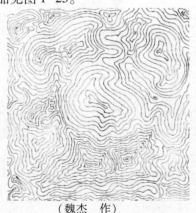

（魏杰　作）　　　　　　　　　（郑敏　作）

图 1-23　肌理作品图例

1. 试用不同的绘制方法制作几幅效果各异的肌理作品，从而找出创作的乐趣。
2. 试用肌理制作工艺设计一块花布或布艺沙发面料。

1.5 对比 群化 密集

1.5.1 对比

1. 对比的作用

对比是人们认识事物的关键。夜空中明亮的月亮最具吸引力。对比之美，是诗人、画家所瞩目的事物。它给人以视觉上的张力，肯定而又强烈。

一切事物都处于矛盾着的统一体中。一切的设计也都要处理对比关系，实际上就是整体与局部的关系。

2. 对比的形式

对比的形式主要有以下几种。

形状对比：方形与圆形、直线与曲线、几何形与偶然形对比。

大小对比：如大象与老鼠、西瓜与芝麻等对比。

色彩对比：明与暗、冷与暖等对比。

位置对比：上与下、左与右对比。

空间对比：虚与实、有与无的对比。

应用对比的作品如图 1-24 所示。

图 1-24 对比图例

1.5.2　群化

1. 群化的特点与用途

群化可看作是一种与重复相同的构成形式，它是基本形的重复。在日常设计活动中，它具有广泛的实用价值。例如在建筑装修过程中，有很多被切割剩下的瓷片，若能将这些废弃的瓷片进行群化设计，粘贴在围墙或花坛上，既可变废为宝，也可美化环境。

2. 群化的构成方法

在设计中，由于对自己的设计结果无法预测，可将基本形剪下若干个，进行排列。把艺术性强的和效果好的记录下来，画到设计稿中。有些标志就是这样产生的，如"三菱"汽车标志等。

应用群化的作品如图 1-25 所示。

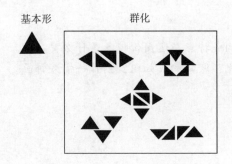

图 1-25　群化图例

1.5.3　密集

1. 密集的特点及运用

密集又称结集，属聚散对比。在每个设计过程中，设计者要首先安排好形象间的疏密关系，使人既能感觉到画面的完整，又能使图形间互有穿插变化，从而形成一定的节奏感和韵律感。

密集在招贴、广告、书籍装帧、花布设计中有广泛的运用。

2. 密集的构成形式

密集的构成形式有以下几种。

点密集：形象向一点密集，或从一点向四周扩散。

线密集：形象趋向线型密集。

面密集：形象趋向某一形状密集。

自由密集：自由安排形象，疏密有致，气韵生动。

应用密集的作品如图 1-26 所示。

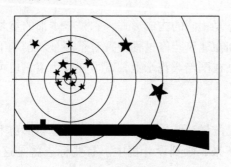

图 1-26　密集图例

1. 对比、群化、密集构成特点与运用价值各是什么？
2. 试用所学对比、群化、密集构成知识，创作一幅装饰画。

第 2 章　色彩构成

2.1　概述

大千世界，景象万千，色彩纷呈。作为视觉信息，色彩无时无刻不在影响着我们的生活。美妙的自然色彩陶冶了我们的情操，丰富了我们的生活，满足了我们的视觉需要。世界上的一切物体之所以呈现出不同的色彩，完全是由于光源照射的结果，没有光就没有色。所以今天对色彩的学习已成为多学科领域的综合科学。作为美学和设计工作者，研究色彩就是按照一定的原则，重新组合、搭配，构成新的美的色彩关系。

2.2　色彩的属性

无彩色：指黑、白、灰色，通过由黑或白的渐变可呈梯度层次的灰色。

有彩色：指光谱上呈现出的红、橙、黄、绿、青、蓝、紫，再加上它们彼此间调和出来的色彩。

色彩的三要素，即色相、明度和纯度。

色相：色彩所呈现的面貌。

明度：色彩的明暗深浅程度。

纯度：色彩的纯净饱和程度。

三原色：色彩的基本色，即红、黄、蓝三色，是派生一切色的源泉（见图2-1）。

三间色：是三原色之间相混合后的色。

<div align="center">

红+黄＝橙

黄+蓝＝绿

蓝+红＝紫

</div>

复色：在原色、间色之中，进一步混合可产生无数种颜色，统称为复色。

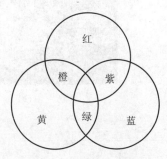

图 2-1　三原色与三间色

2.3　色彩的空间与对比

空间感的表现有二维、三维、四维的空间构成。空间的概念在从事设计的人员眼里有着特殊的理解：运用平面构成中的一些构成形式（如发射、渐变），再添加适当的色彩，即可成为色彩空间。其空间感主要是利用色彩明暗的对比层次产生空间感，造成广阔、深远的纵深感。如图2-2所示。

色彩对比包括以下内容。

明度对比——依据色彩的明度差别而形成的色彩对比。明度对比是决定设计配色的关键。

色相对比——依据色相的差别而形成的对比。任何不同的色相均可产生对比作用，其视觉效果各有不同。

纯度对比——依据色彩的纯度差别所产生的对比。纯度高的颜色鲜艳、引人注目；纯度低的则显暗浊。

冷暖对比——因色彩的冷暖差别而形成的色彩对比。在设计中人们常根据夏、冬两个季节人们的感觉运用冷暖色。如夏天室内设计多用冷色调，冬天多用暖色调。冷暖对比可产生富有魅力的色彩效果。

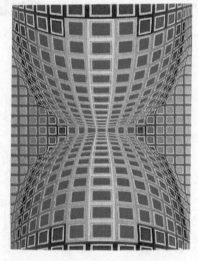

(a)

（［意］瓦·萨利　作）

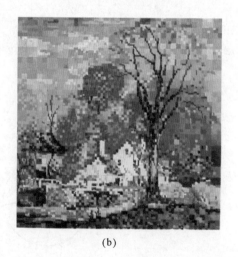

(b)

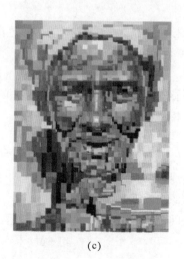

(c)

图2-2　色彩的空间与对比图例①

① 图2-2（b）和图2-2（c）引自：赵国志. 色彩构成. 沈阳：辽宁美术出版社，1994

2.4　色彩的表述与色彩体系

在设计领域中，人们都在研究色彩的立体表示法。它对于研究色彩的标准化、科学化、体系化及实际设计应用均有着举足轻重的作用。如图 2-3 所示。

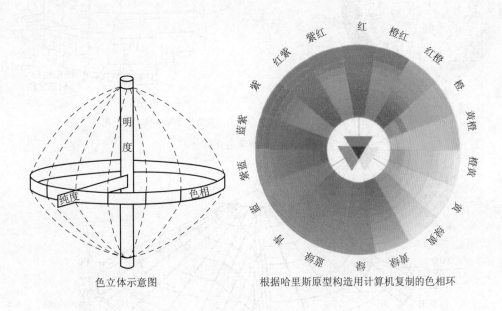

色立体示意图　　　　　　　　　根据哈里斯原型构造用计算机复制的色相环

图 2-3　色彩的立体表示法图例①

1. 孟塞尔色立体

孟塞尔色立体的 10 个主要色相，分别用 R（红）、YR（黄红）等表示，每个主要色相分别划分成 10 个过度的色阶，这样，孟塞尔色立体就具备了 100 个色相。见图 2-4。

2. 奥斯特瓦德色立体

奥斯特瓦德色立体是基于红、黄、绿、蓝 4 个主要色相扩展开来的 24 色相环。编号为 1～24。明度分别为 8 个色阶，以明度中心轴为轴，将等色相面的色三角形旋转 360° 即成。

奥斯特瓦德色立体与孟塞尔色立体所不同的是，奥斯特瓦德色立体则侧重于纯色、黑色与白色三者含量的比较，而对各纯色的明度差别未作表示。如图 2-5 所示。

① 引自：蓝先琳，张玉祥 . 色彩构成 . 北京：中国轻工业出版社，2001

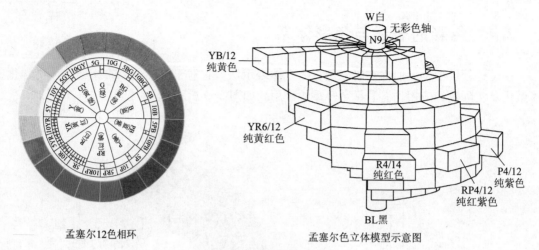

孟塞尔12色相环　　　　　　　　孟塞尔色立体模型示意图

图2-4　孟塞尔色立体[①]

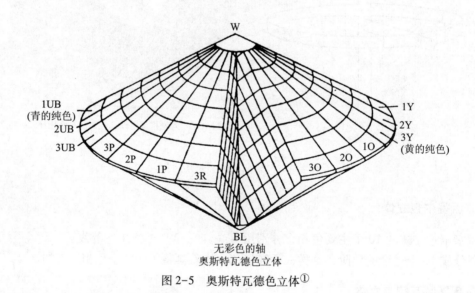

奥斯特瓦德色立体

图2-5　奥斯特瓦德色立体[①]

2.5　色彩的联想与象征

　　一年有四季，四季就其色彩感觉也大不相同。春天万物复苏，稚嫩的草地，含苞待放的花朵，使人对黄绿色和粉红色产生浪漫的、青春的联想；深绿色或深红色会让人联想起炽热

　　① 引自：蓝先琳，张玉祥．色彩构成．北京：中国轻工业出版社，2001

的夏季；橙黄色让人联想起秋天这个收获的季节；看到青色或白色时，就会联想到寒风刺骨的白雪皑皑的冬天。

红色：吉利、庄严、暖和、恐惧，可联想到战争、大火等。

黄色：富贵、光明、希望、欺骗，可联想到秋季、丰收、珍贵、权威等。

蓝色：神秘、安静、寒冷、悲哀，可联想到蓝天、眼睛等。

绿色：和平、成长、安全，可联系到植物生命、草原。

紫色：幼稚、幻想、庄重，可联想到葡萄、梦、仪式等。

黑色：沉默、严肃、刚毅、罪恶，可联想到黑夜、法律、死亡等。

白色：神圣、纯洁、清净，可联想到雪、白云、白衣天使等。

灰色：平凡、谦和、含蓄、消极，可联想到阴天、老朽、不景气等。

中国的传统艺术是极富有象征意义的。京剧艺术在脸谱设计的用色上，色彩更是鲜明：如红色象征忠诚，黄色象征干练，白色象征奸险，黑色象征刚直，绿色象征凶狠，蓝色象征桀骜，紫色象征忠谨，金银象征超特等。可见，色彩的象征性既是历史沉积的特殊文化结晶，也是约定俗成的文化现象，并在社会行为中起到了标志和传播的双重作用。

1. 色彩是怎样产生的？

2. 何为色彩三要素？

3. 日常生活中，你对色彩有何更多的心理反应？

4. 色彩的联想与象征，对服务于社会的现代设计起到什么样的作用？

第 3 章　立体构成

3.1　概述

立体构成也称为空间构成，是研究空间立体造型的学科。

立体构成的应用非常广泛。在我们的日常生活中，所接触到的形形色色的立体物，其中包括建筑、家具、服装及各种装饰雕塑制品等，无一不是立体设计的产物。它是由二维平面形象进入三维立体空间的构成表现，通过材料、结构将形态制作出来，这与产品设计相同。立体构成只要变化一下材料本身，就可以成为产品。

材料是立体构成的重要元素，它包括线材、块材、面材。立体构成的技术制作过程也就是改变材料形态的过程。

3.2　线材构成

线材，是以长度为特征的型材。在线材构成中，可分为软质和硬质线材两种。软质线材包括棉线、麻、丝、铁丝、铜丝等金属线材；硬质线材有木条、金属条等。线材借助于框架支撑，具有半透明的形体性质。线材适当排列，可达到较强的节奏、韵律感。

框架的造型是按设计师的设计意图制作，可选用正立方体、三角柱形、三角锥形、扁圆形等。线材与框架的结合，可打成线结，也可在框架上先打出小孔，用线穿透固定在框架上。如图 3-1 所示。

为了增加可视性，线材可选用一些单纯的颜色进行搭配。交错构成，以表现其韵律变化。

线材制作要巧妙地运用粗、细材料相互对比，产生视觉的冲击感。如图 3-2 所示。

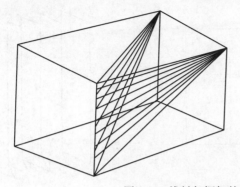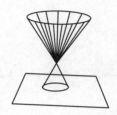

图 3-1　线材与框架的结合图例

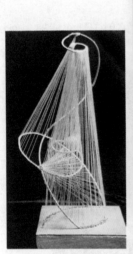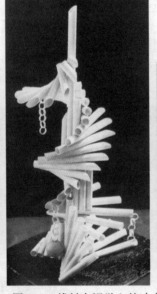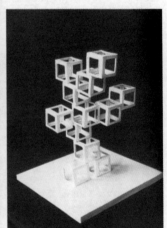

图 3-2　线材在视觉上的冲击感①

3.3　面材构成

面材构成也可称为板材构成。较线材灵活、明确,具有很好的灵活性,它是由面来限定空间的,所用材料多为卡纸、胶合板、有机玻璃、夹板等。构成结构大部分表现为空心造型,多采用刻划、切割、折屈。如图 3-3 所示。

面材通过折屈、切割等不同方式加工处理,可形成各种不同的空间立体造型,折面之间相互连接,形成立体。常用以下方法。

① 引自:邹红.立体构成.福州:福建美术出版社,2003

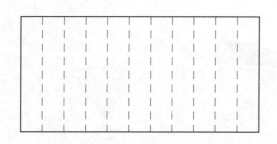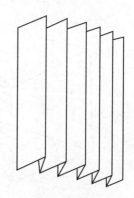

图 3-3 面材的造型图例

平接粘合：将折屈面的端部，留出一定宽度的粘合面。

立式插接结合：在折面的端部，加以适当的切口，使其相互穿插，形成整体。

常式插接结合：在带状面材上用以上插接方法进行。

在制作建筑模型时，面材多与线材相结合使用。其中线材多用于制作框架，面材可用卡纸、夹板等材料，进行切挖、拼贴，用白乳胶、502 胶水粘接。如图 3-4 所示。

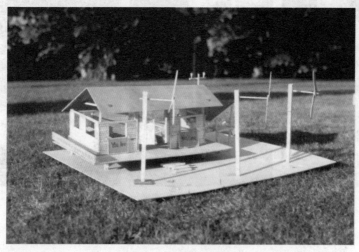

图 3-4 建筑模型图例

3.4 块材构成

块材是立体构成造型最基本的表现形式。它是具有长、宽、厚三度空间的实体，最能有效地表现空间立体造型。

块材可选用的材料很多，如医用石膏粉、雕塑泥、胶泥等。在成为城市雕塑时，可用铜、铝、不锈钢等肌理效果丰富、外表美观的材料。如图 3-5 所示。

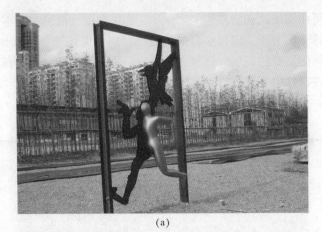

(a)

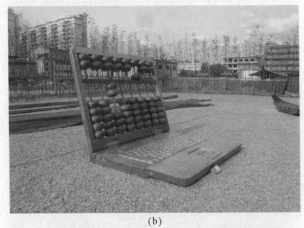

(b)

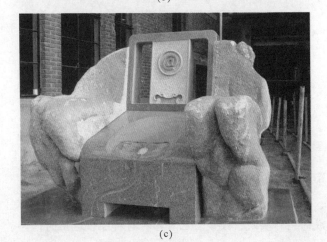

(c)

图 3-5 块材构成图例

　　块材形体塑造可用添加法和削减法。第一步，先根据设计稿确定基本造型；第二步，归纳成简单的几何形体；第三步，进行必要的填充、切挖（即添加、削减）；第四步，细步加工；第五步，由整体到局部的刻划、调整直至完成。块材无论是空心的和实心的，都体现出重量感和稳定感。在制作中要使其具有整体性，大小对比、曲直兼顾、动静结合、注重形式美，给人一种和谐、生动的美感。如图3-6所示。

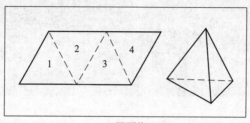

正四面体

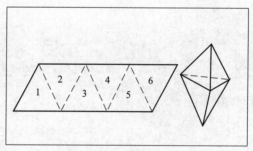

正六面体

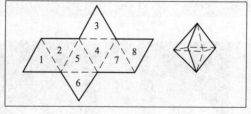

正八面体

图3-6　块材形体塑造图例①

　　1. 线材、块材、面材的材料特点是什么？
　　2. 结合立体构成的制作实践，谈谈自己对各种材料综合运用的体会。

　　① 引自：邹红. 立体构成. 福州：福建美术出版社，2003

4.1　平面构成设计作品

4.1.1　点　线　面作品

见图 4-1 ～ 图 4-59。

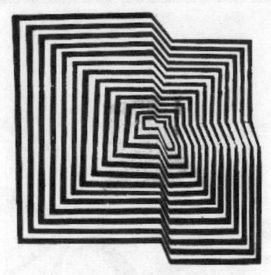

图 4-1　点、线、面作品 1[①]

① 引自：赵殿泽：构成艺术．沈阳：辽宁美术出版社，1987

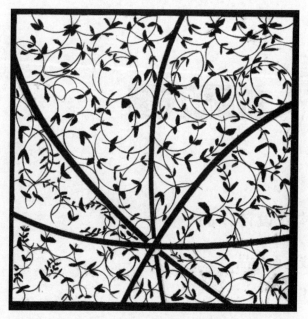

图 4-2　点、线、面作品 2（林志勇　作）

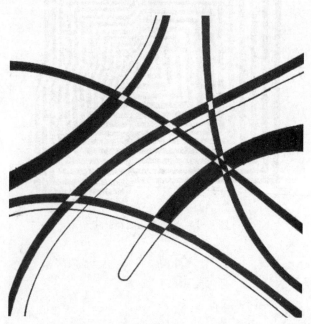

图 4-3　点、线、面作品 3（李志思　作）

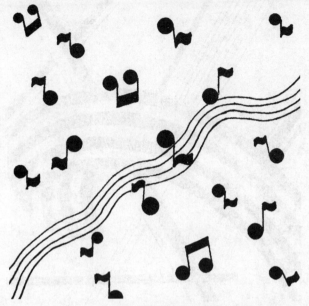

图 4-4　点、线、面作品 4（林佳　作）

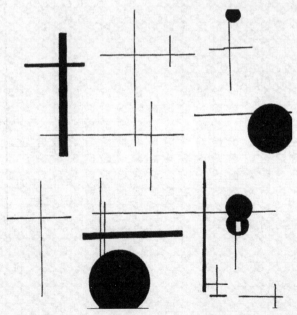

图 4-5　点、线、面作品 5（李强　作）

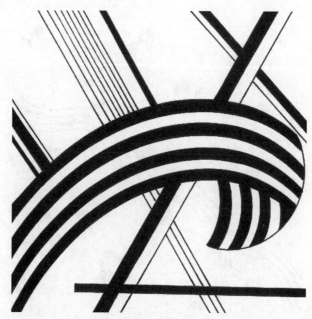

图4-6　点、线、面作品6（阮旭　作）

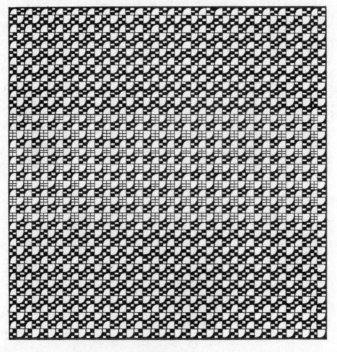

图4-7　点、线、面作品7（熊倩　作）

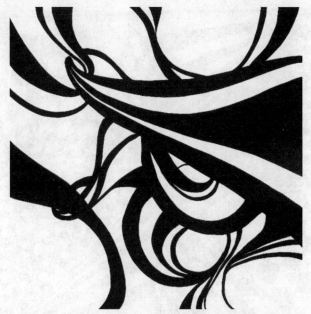

图 4-8　点、线、面作品 8（崔媛璐　作）

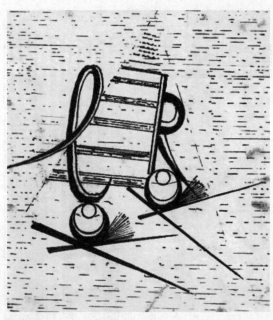

图 4-9　点、线、面作品 9（张顺成　作）

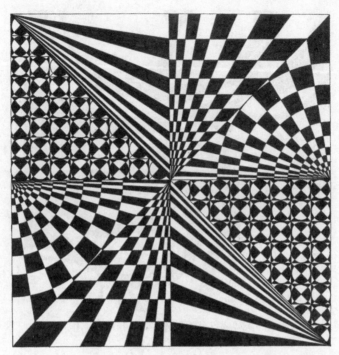

图 4-10 点、线、面作品 10（赵永力 作）

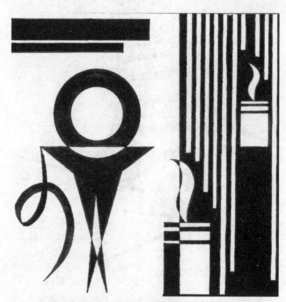

图 4-11 点、线、面作品 11（钱明 作）

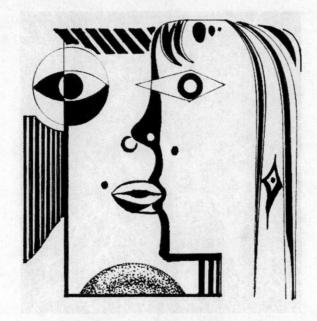

图 4-12　点、线、面作品 12（陈武　作）

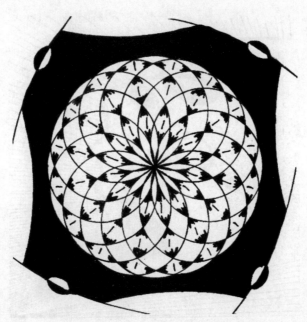

图 4-13　点、线、面作品 13（张振勇　作）

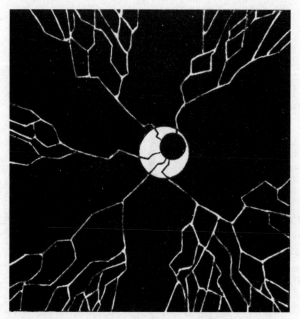

图 4-14　点、线、面作品 14（韩大安　作）

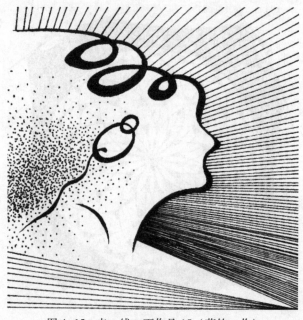

图 4-15　点、线、面作品 15（薛钧　作）

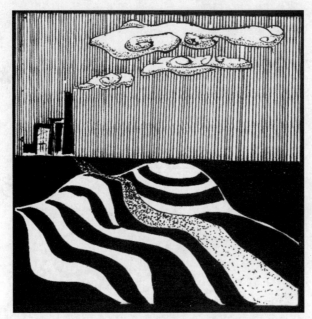

图 4-16　点、线、面作品 16（练鹏杰　作）

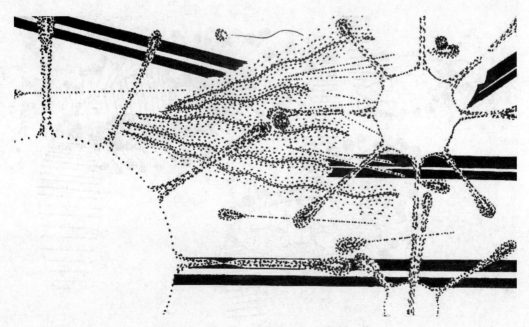

图 4-17　点、线、面作品 17（赵敬敏　作）

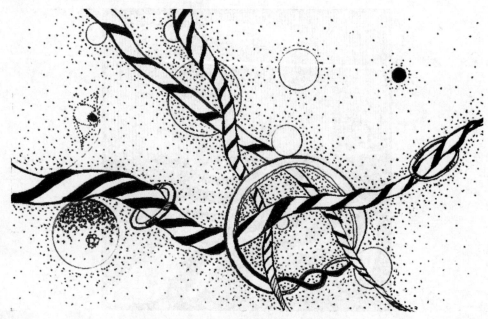

图 4-18 点、线、面作品 18（赵敬敏 作）

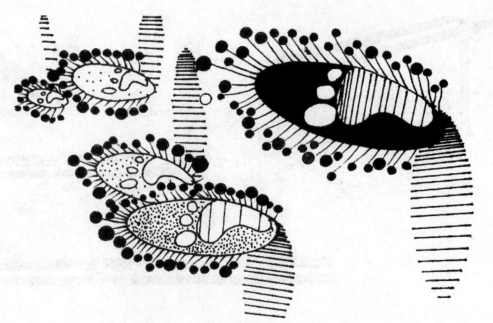

图 4-19 点、线、面作品 19（张志军 作）

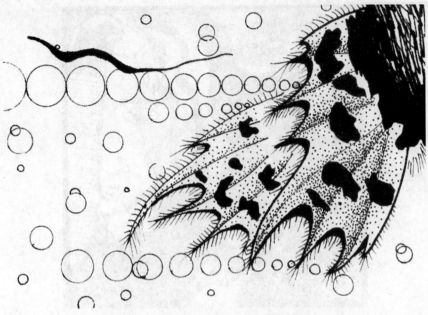

图 4-20　点、线、面作品 20（雷彦科　作）

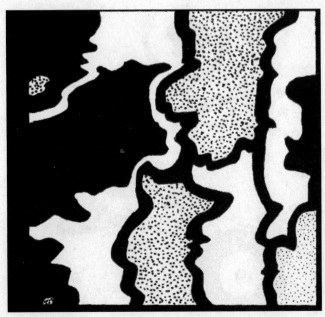

图 4-21　点、线、面作品 21（文健　作）

图 4-22　点、线、面作品 22（文健　作）

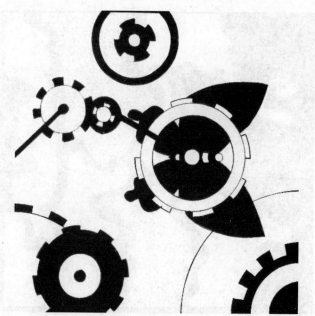

图 4-23　点、线、面作品 23（张志军　作）

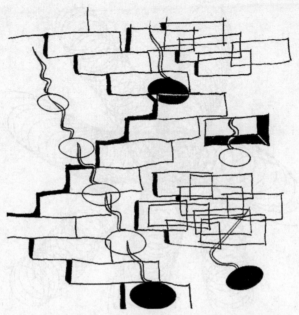

图 4-24 点、线、面作品 24（柯颖梅 作）

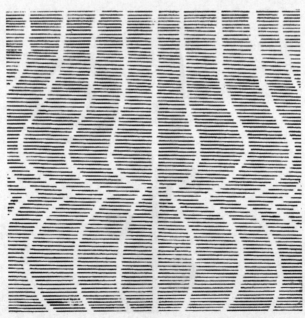

图 4-25 点、线、面作品 25（陈华 作）

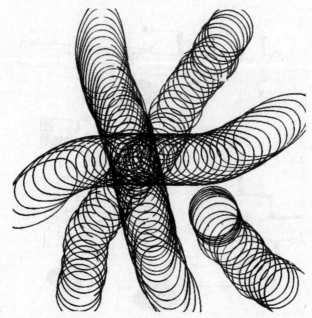

图 4-26　点、线、面作品 26（谢磊　作）

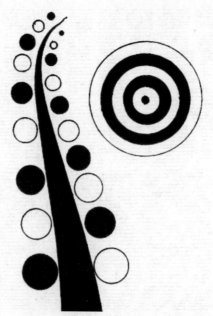

图 4-27　点、线、面作品 27（罗志成　作）

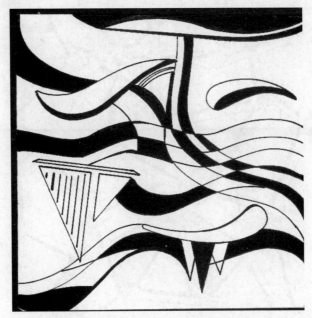

图 4-28　点、线、面作品 28（张志军　作）

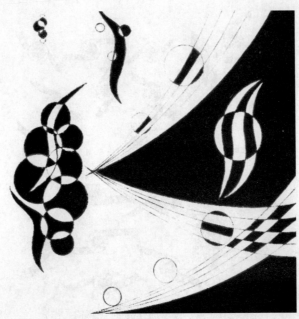

图 4-29　点、线、面作品 29（文健　作）

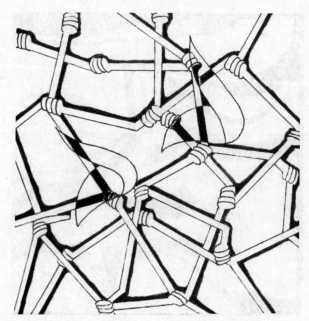

图 4-30　点、线、面作品 30（陈武　作）

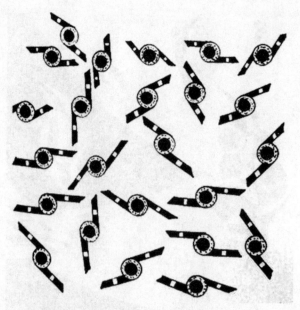

图 4-31　点、线、面作品 31（薛钧　作）

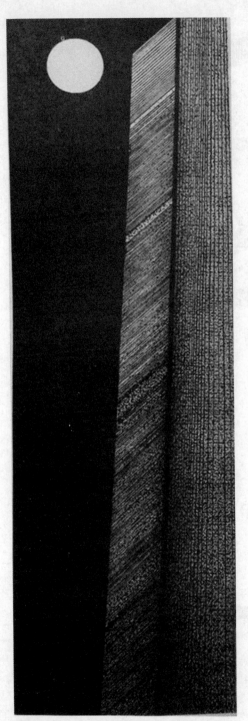

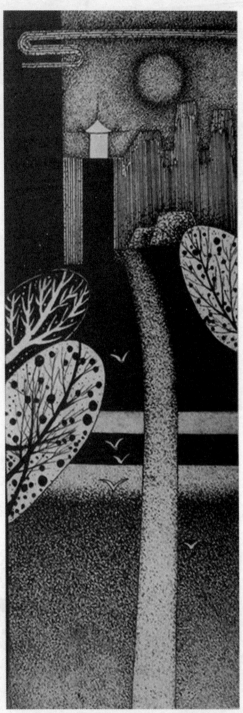

图 4-32 点、线、面作品 32（蔡洪 作）　　图 4-33 点、线、面作品 33（蔡洪 作）

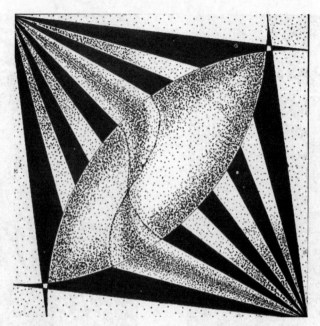

图 4-34　点、线、面作品 34（黄胤杰　作）

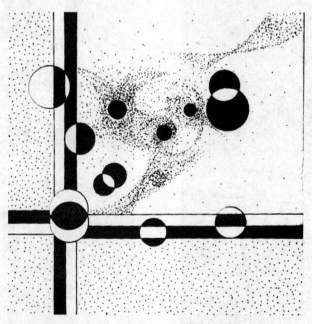

图 4-35　点、线、面作品 35（李横亘　作）

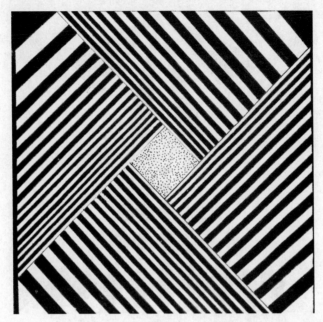

图 4-36　点、线、面作品 36（陈烨　作）

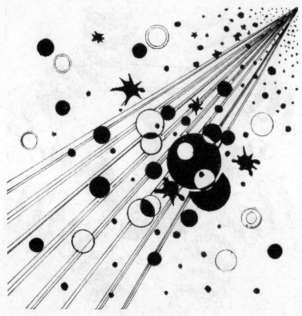

图 4-37　点、线、面作品 37（韩大安　作）

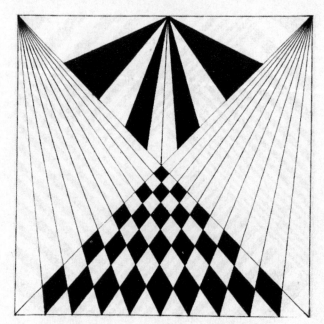

图 4-38　点、线、面作品 38（郑敏　作）

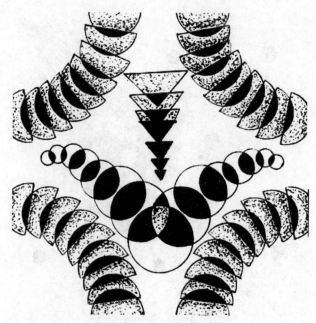

图 4-39　点、线、面作品 39（李志思　作）

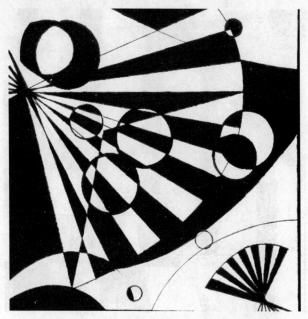

图 4-40　点、线、面作品 40（温浙学　作）

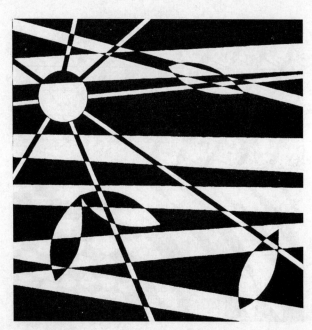

图 4-41　点、线、面作品 41（王龙龙　作）

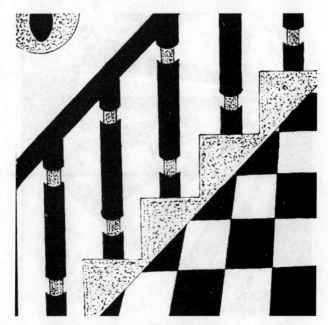

图4-42　点、线、面作品42（罗志成　作）

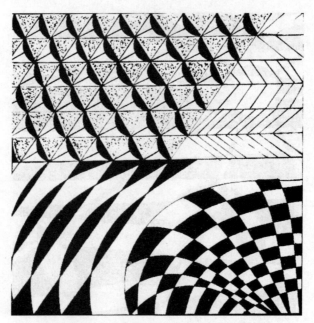

图4-43　点、线、面作品43（封智海　作）

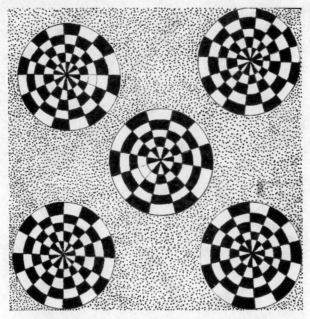

图 4-44　点、线、面作品 44（蔡礼泽　作）

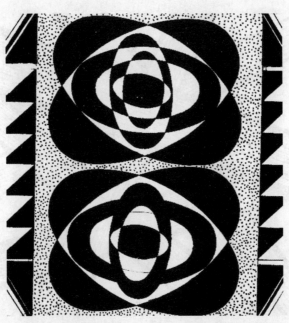

图 4-45　点、线、面作品 45（赵天阳　作）

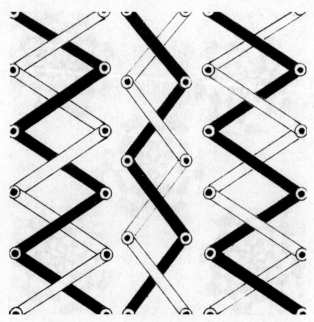

图4-46 点、线、面作品46（刘小平 作）

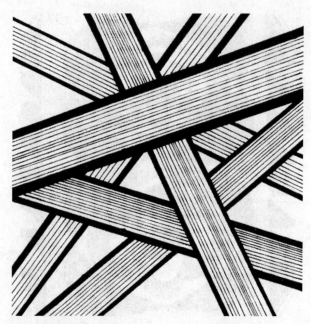

图4-47 点、线、面作品47（蔡彤 作）

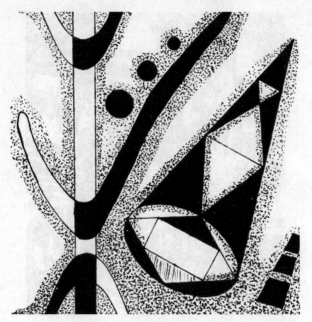

图 4-48　点、线、面作品 48（胡娉　作）

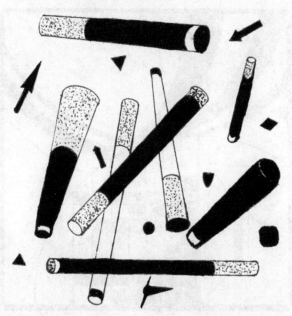

图 4-49　点、线、面作品 49（张顺成　作）

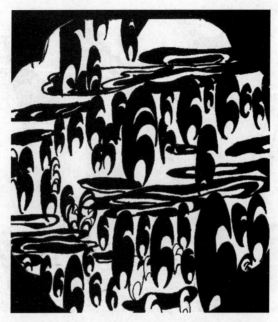

图 4-50　点、线、面作品 50（钱明　作）

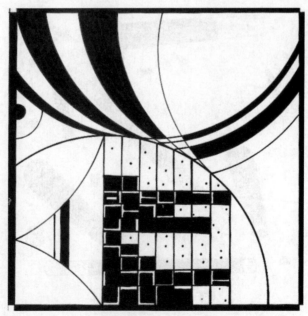

图 4-51　点、线、面作品 51（封智海　作）

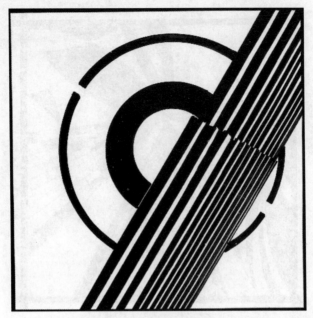

图 4-52 点、线、面作品 52（林师文 作）

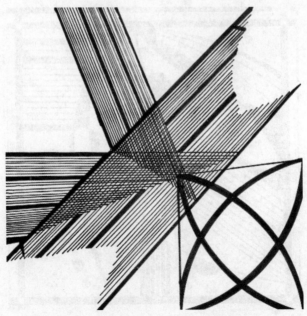

图 4-53 点、线、面作品 53（钟康辉 作）

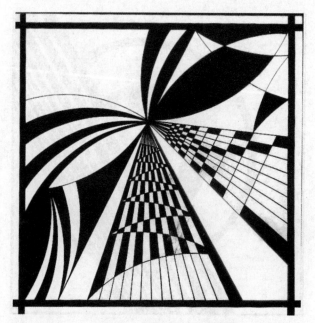

图 4-54　点、线、面作品 54（曾志良　作）

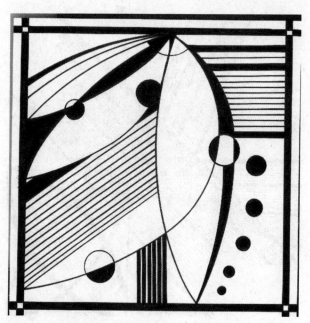

图 4-55　点、线、面作品 55（廖县金　作）

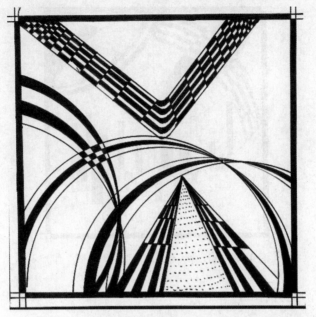

图 4-56 点、线、面作品 56（胡娉 作）

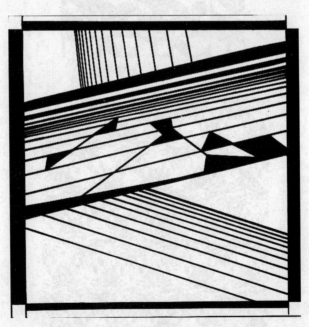

图 4-57 点、线、面作品 57（刘小平 作）

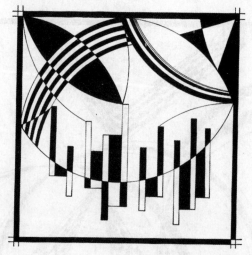

图 4-58　点、线、面作品 58（冯艳霞　作）

4.1.2　重复　变异作品

见图 4-59 ～ 图 4-74。

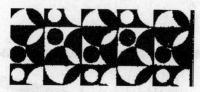

图 4-59　重复、变异作品 1

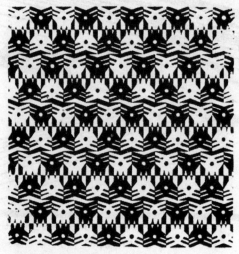

图 4-60　重复、变异作品 2（胡娉　作）

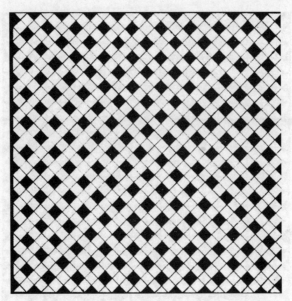

图 4-61　重复、变异作品 3（江家铭　作）

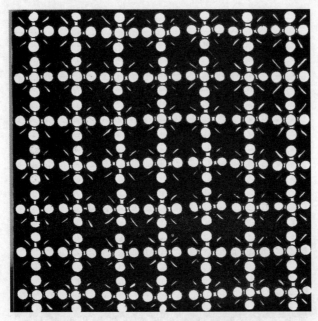

图 4-62　重复、变异作品 4（薛钧　作）

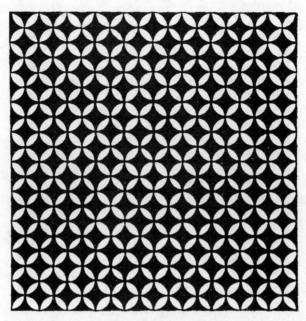

图 4-63 重复、变异作品 5（翁一业 作）

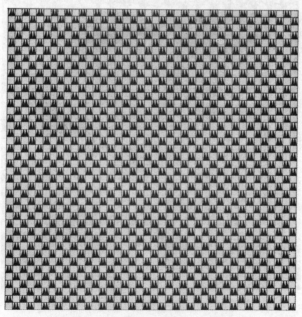

图 4-64 重复、变异作品 6（吴文珊 作）

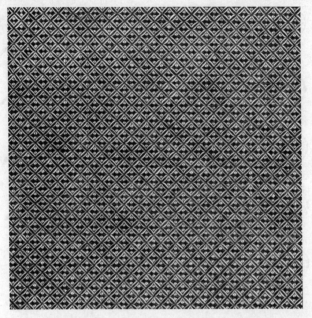

图 4-65　重复、变异作品 7（余雅丽　作）

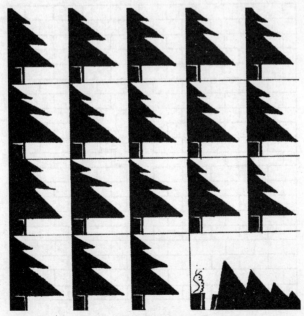

图 4-66　重复、变异作品 8（唐瑞丰　作）

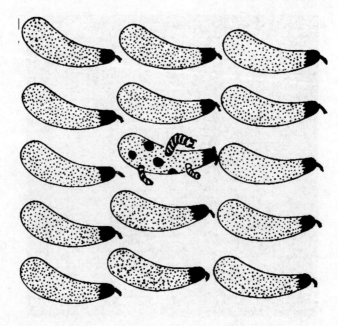

图 4-67　重复、变异作品 9（张紫红　作）

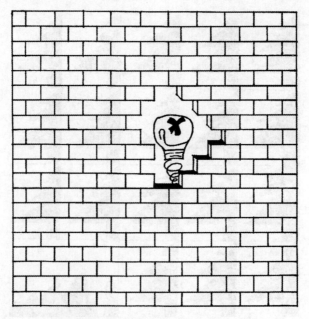

图 4-68　重复、变异作品 10（钱明　作）

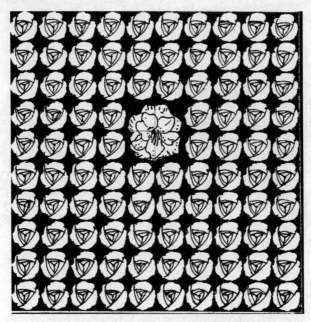

图 4-69　重复、变异作品 11（张振勇　作）

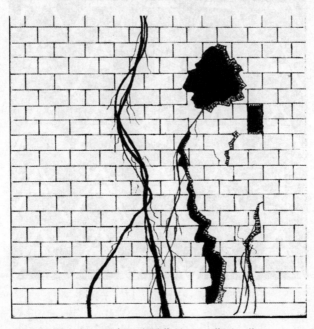

图 4-70　重复、变异作品 12（蔡跃　作）

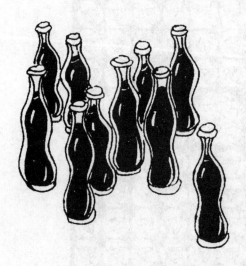

图 4-71　重复、变异作品 13（杜健生　作）

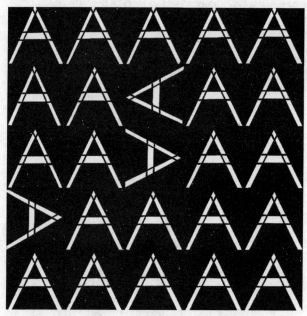

图 4-72　重复、变异作品 14（张爽爽　作）

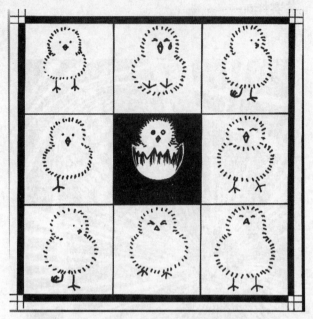

图 4-73　重复、变异作品 15（郭国平　作）

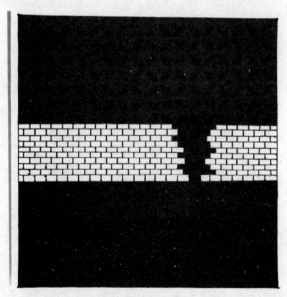

图 4-74　重复、变异作品 16（雷彦科　作）

4.1.3　渐变　发射作品

见图 4–75 ～ 图 4–85。

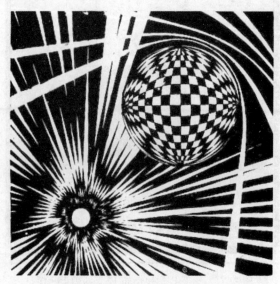

图 4–75　渐变、发射作品 1[①]

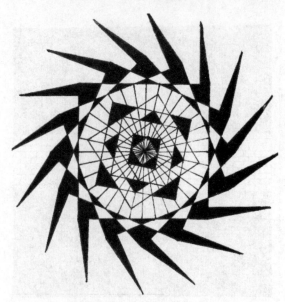

图 4–76　渐变、发射作品 2（郑敏　作）

① 引自：赵殿泽．构成艺术．沈阳：辽宁美术出版社，1987

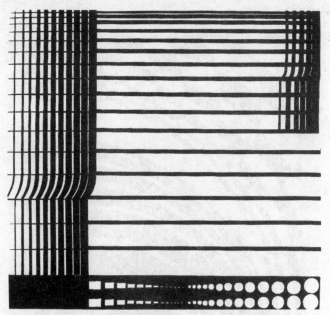

图 4-77　渐变、发射作品 3（张顺成　作）

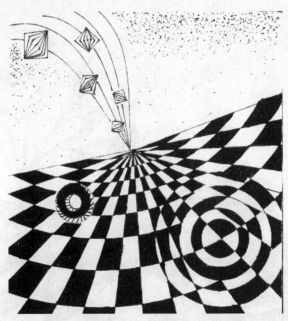

图 4-78　渐变、发射作品 4（李一平　作）

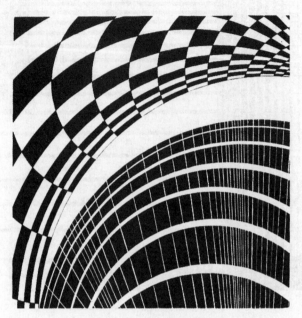

图4-79 渐变、发射作品5（江玲玲 作）

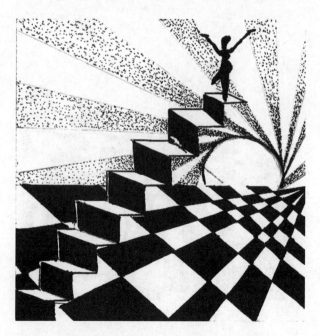

图4-80 渐变、发射作品6（廖晨宇 作）

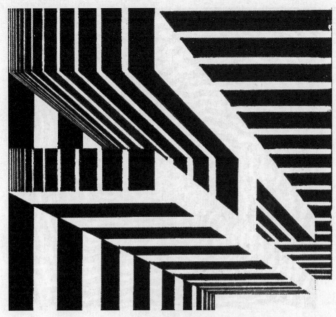

图 4-81 渐变、发射作品 7（张顺成 作）

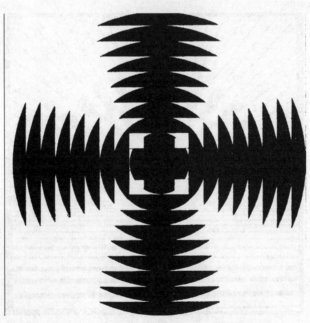

图 4-82 渐变、发射作品 8（卢彦芬 作）

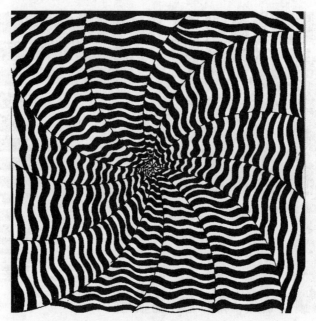

图4-83　渐变、发射作品9（张志军　作）

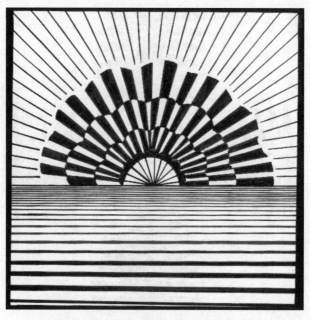

图4-84　渐变、发射作品10（文健　作）

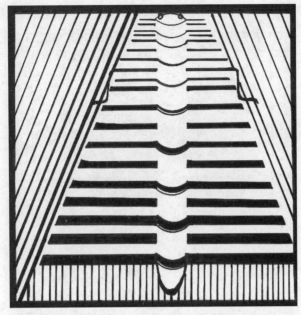

图 4-85 渐变、发射作品 11（洪毅旋 作）

4.1.4 肌理作品

见图 4-86～图 4-105。

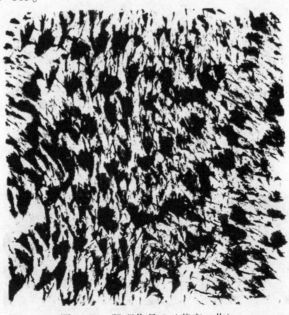

图 4-86 肌理作品 1（黄宇 作）

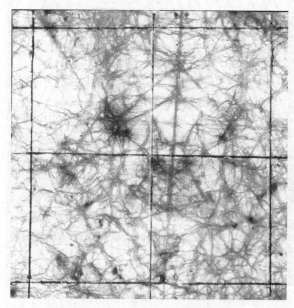

图 4-87　肌理作品 2（柯颖梅　作）

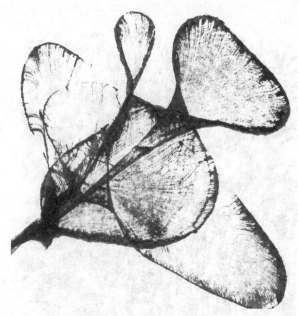

图 4-88　肌理作品 3（张志军　作）

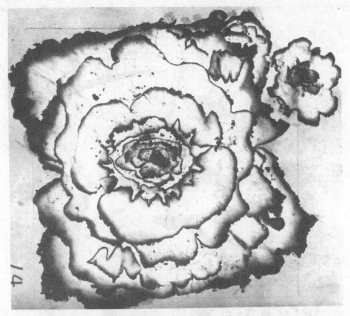

图 4-89 肌理作品 4①

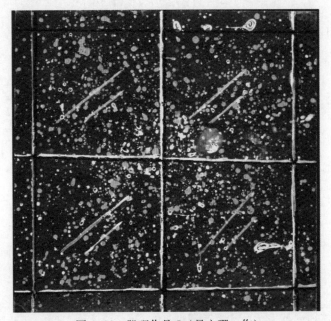

图 4-90 肌理作品 5（吴文珊 作）

———————————

① 引自：雷印凯．设计基础平面构成．沈阳：辽宁美术出版社，1990

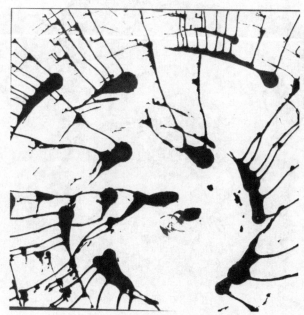

图 4-91 肌理作品 6（阮涛 作）

图 4-92 肌理作品 7（蔡礼泽 作）

图 4-93 肌理作品 8（阎泽龙 作）

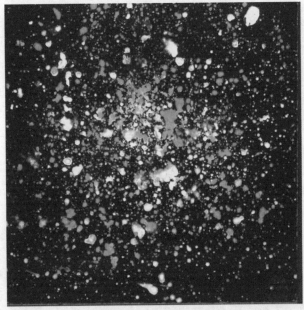

图 4-94 肌理作品 9（杨文婷 作）

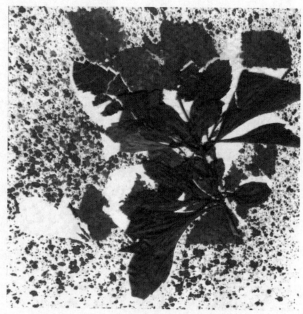

图 4-95　肌理作品 10（莫海珍　作）

图 4-96　肌理作品 11（黄美玲　作）

图 4-97　肌理作品 12（江秋明　作）

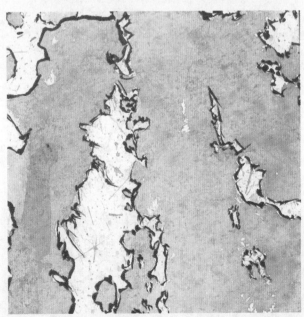

图 4-98　肌理作品 13（王绥华　作）

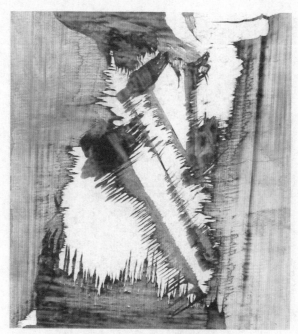

图 4-99　肌理作品 14（郑敏　作）

图 4-100　肌理作品 15（李景贤　作）

图 4-101 肌理作品 16（陈财 作）

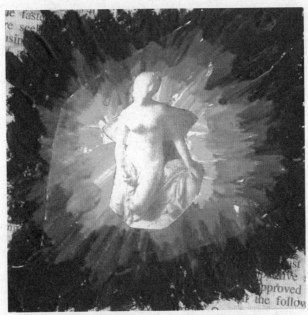

图 4-102 肌理作品 17（肖灵芝 作）

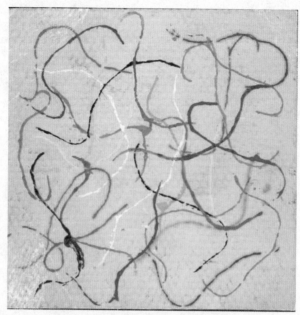

图4-103　肌理作品18（黄宇　作）

图4-104　肌理作品19（蔡洪　作）

图4-105　肌理作品20（蔡洪　作）

4.1.5　密集作品

见图 4-106。

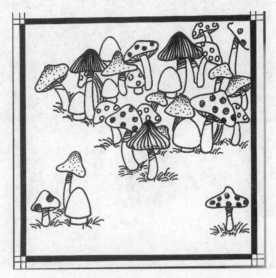

图 4-106　密集作品（陈广荣　作）

4.2　色彩构成设计作品

见图 4-107 ～ 图 4-114。

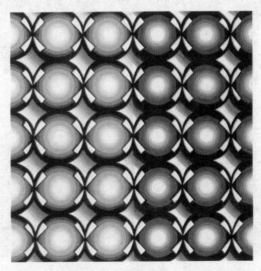

图 4-107　色彩构成设计作品 1

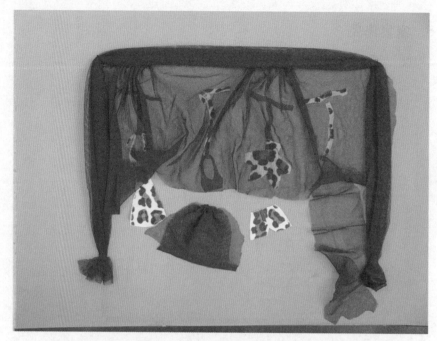

图 4-108　色彩构成设计作品 2（周启凤　作）

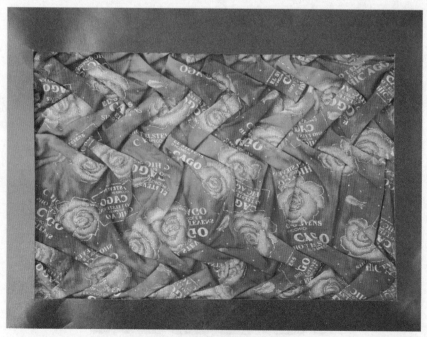

图 4-109　色彩构成设计作品 3（周启凤　作）

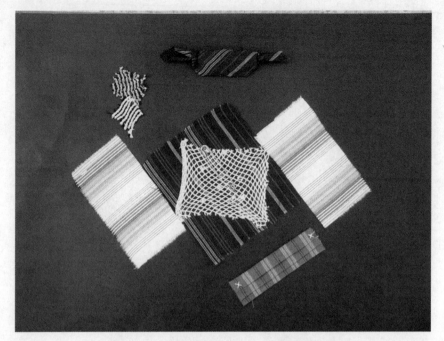

图 4-110　色彩构成设计作品 4（周启凤　作）

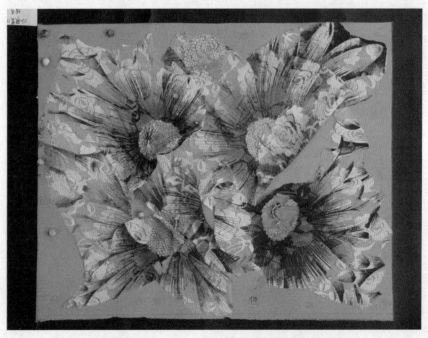

图 4-111　色彩构成设计作品 5（周启凤　作）

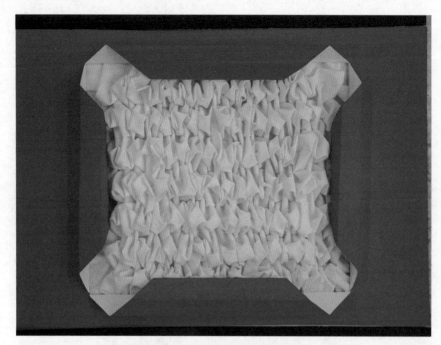

图 4-112　色彩构成设计作品 6（周启凤　作）

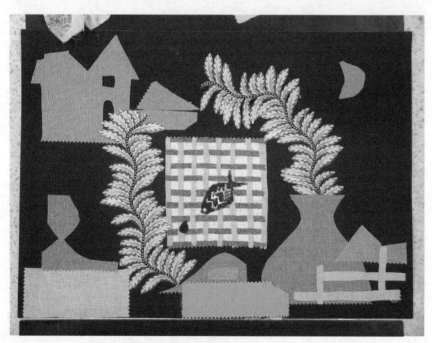

图 4-113　色彩构成设计作品 7（周启凤　作）

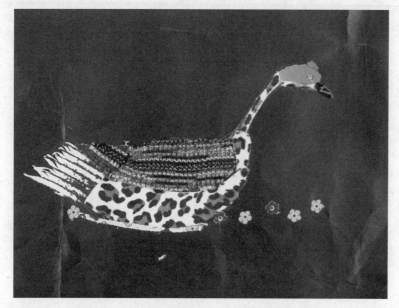

图 4-114　色彩构成设计作品 8（周启凤　作）

4.3　立体构成设计作品

4.3.1　基础类作品

见图 4-115～图 4-122。

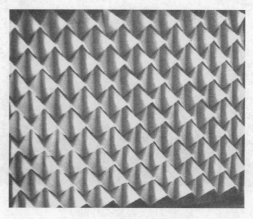

图 4-115　基础类作品 1①

──────────

① 引自：赵殿泽．立体构成．沈阳：辽宁美术出版社，1991

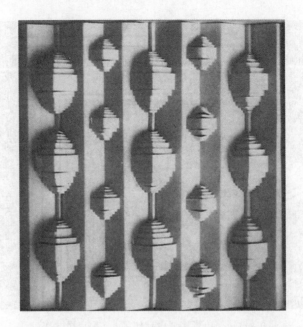

图 4-116 基础类作品 2①

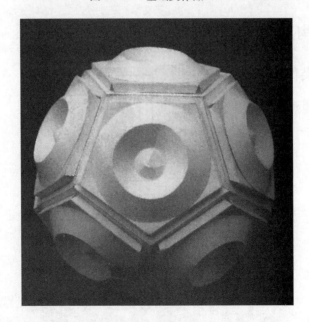

图 4-117 基础类作品 3②

① 引自：赵殿泽．构成艺术．沈阳：辽宁美术出版社，1987
② 引自：邹红．立体构成．福州：福建美术出版社，2003

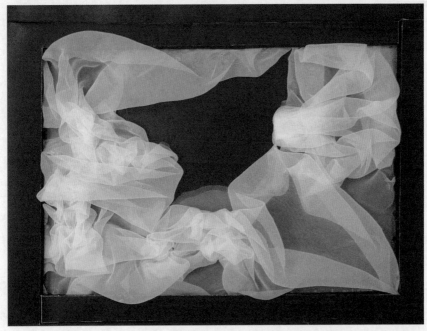

图 4-118　基础类作品 4（周启凤　作）

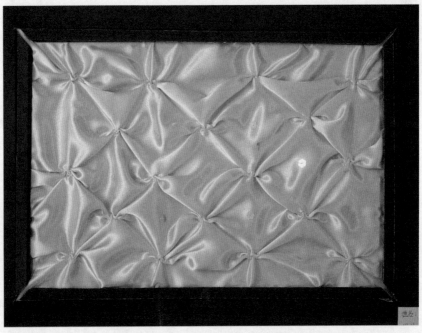

图 4-119　基础类作品 5（周启凤　作）

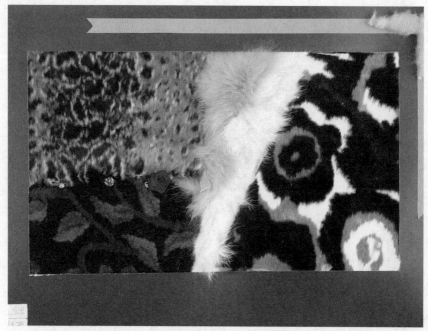

图 4-120　基础类作品 6（周启凤　作）

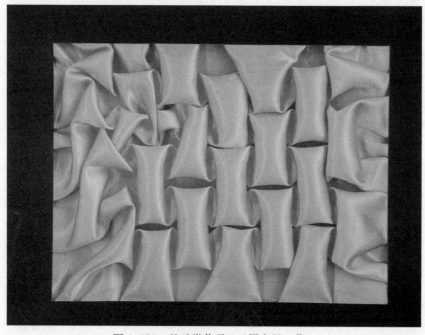

图 4-121　基础类作品 7（周启凤　作）

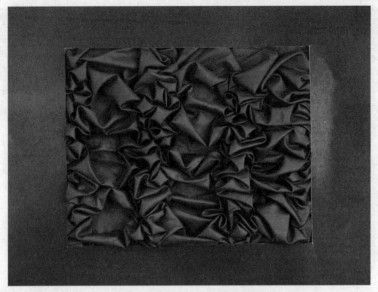

图 4-122　基础类作品 8（周启凤　作）

4.3.2　建筑类作品

见图 4-123 ～ 图 4-125。

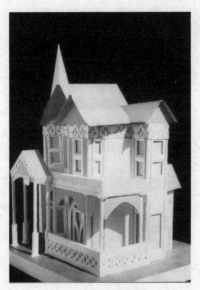

图 4-123　建筑类作品 1[①]

———————

① 引自：邹红 . 立体构成 . 福州：福建美术出版社，2003

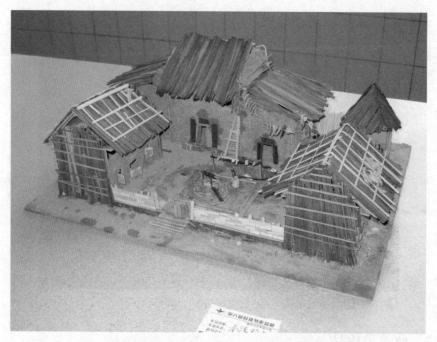

图 4-124 建筑类作品 2（江秋明 作）

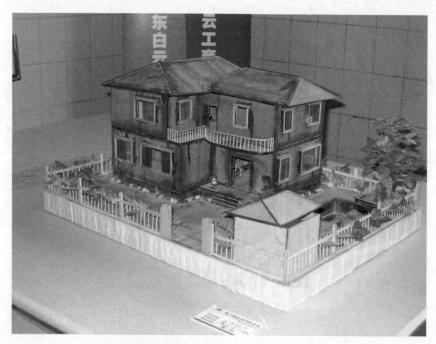

图 4-125 建筑类作品 3（林志勇 作）

4.3.3　服装类作品

见图 4-126 ～ 图 4-146。

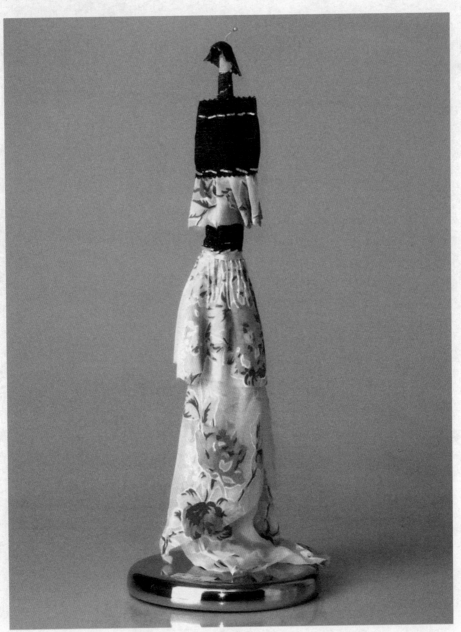

图 4-126　服装类作品 1（周启凤　作）

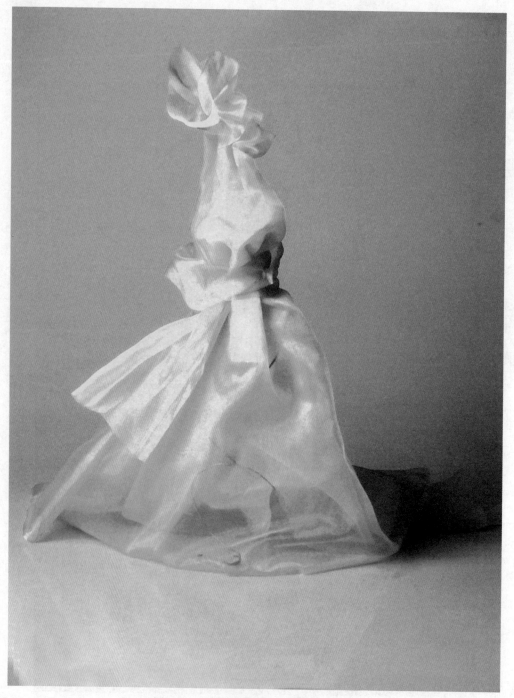

图 4-127 服装类作品 2（周启凤 作）

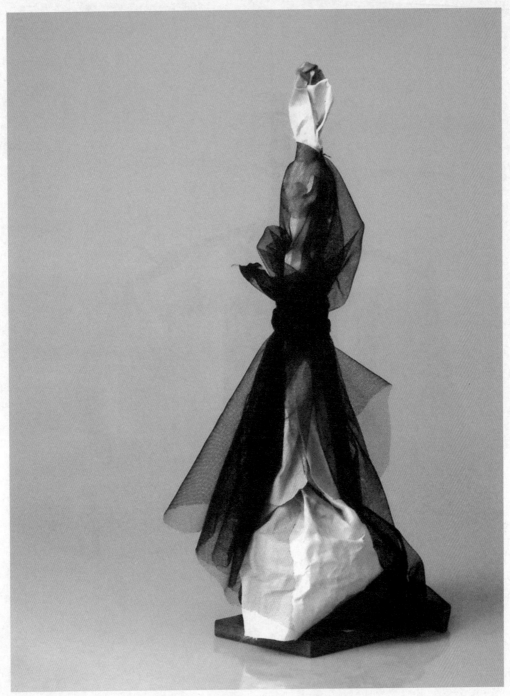

图 4-128　服装类作品 3（周启凤　作）

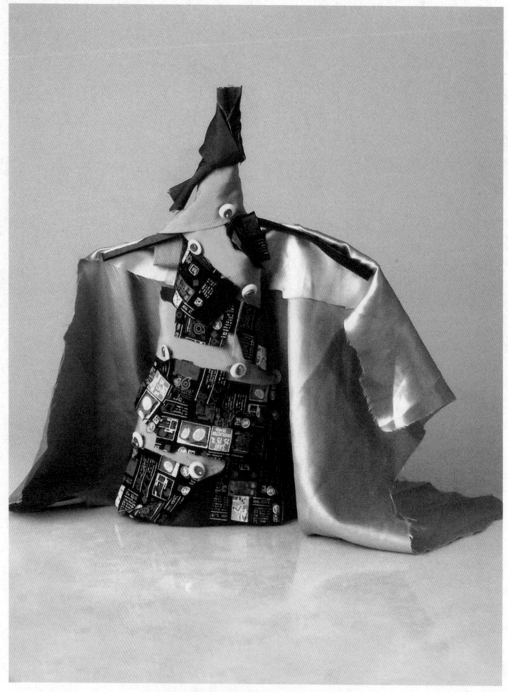

图 4-129　服装类作品 4（周启凤　作）

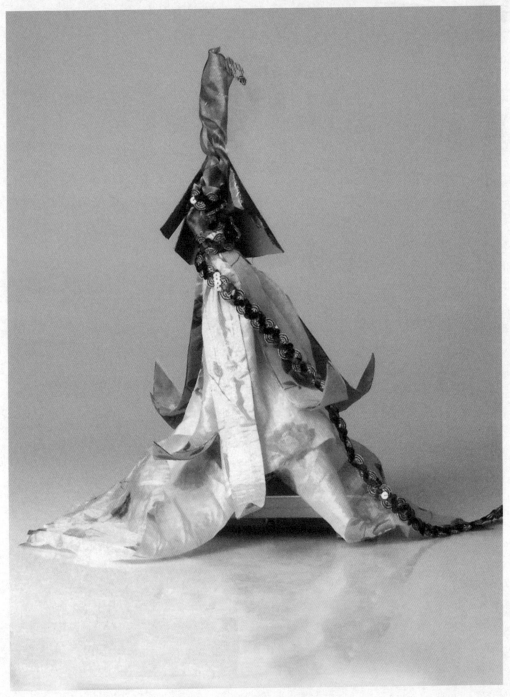

图 4-130　服装类作品 5（周启凤　作）

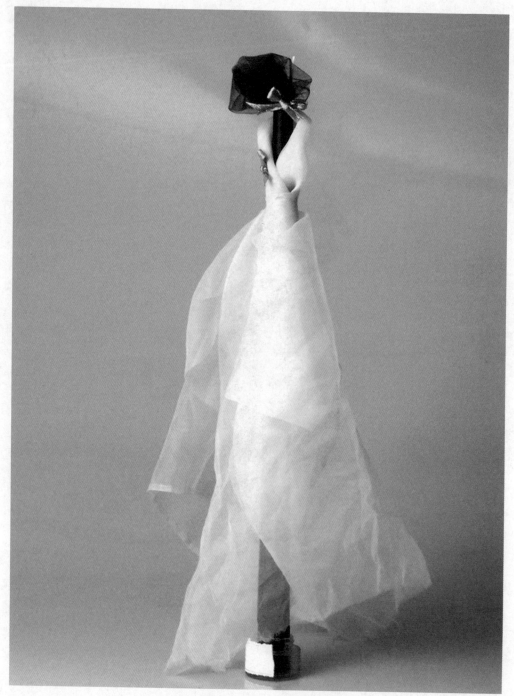

图 4-131　服装类作品 6（周启凤　作）

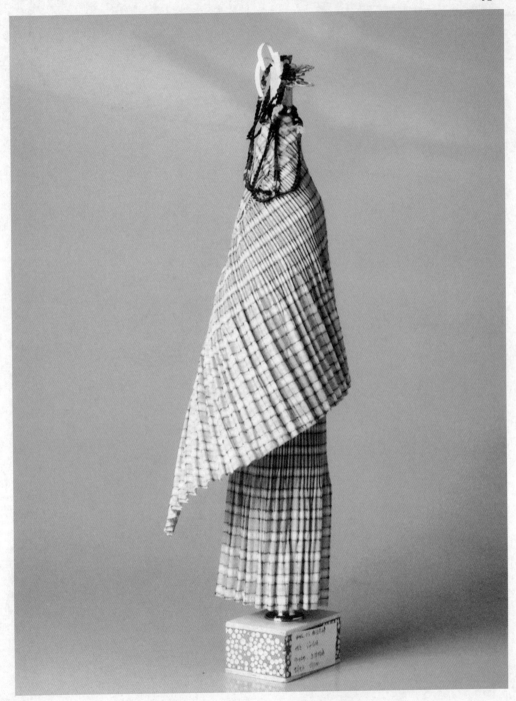

图 4-132 服装类作品 7（周启凤 作）

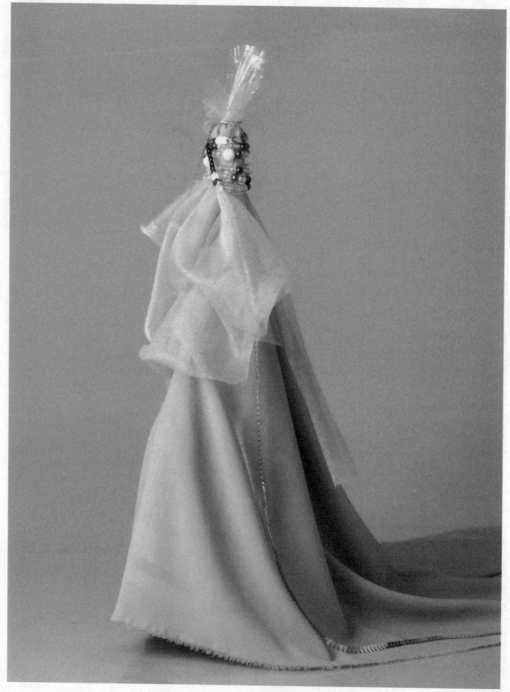

图 4-133　服装类作品 8（周启凤　作）

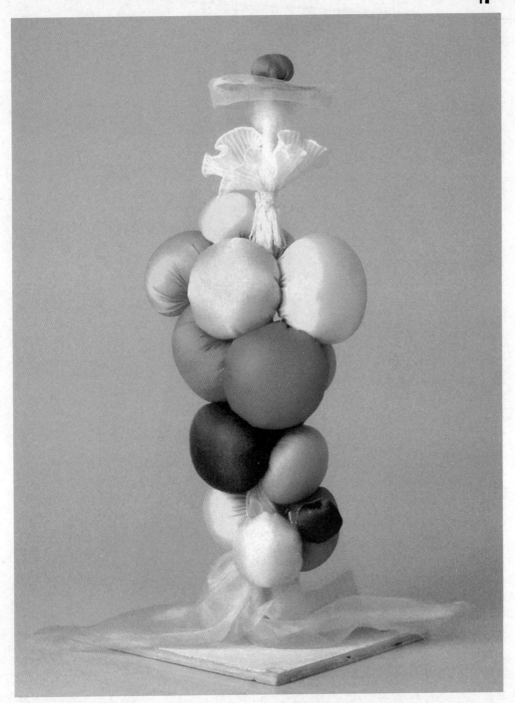

图 4-134 服装类作品 9（周启凤 作）

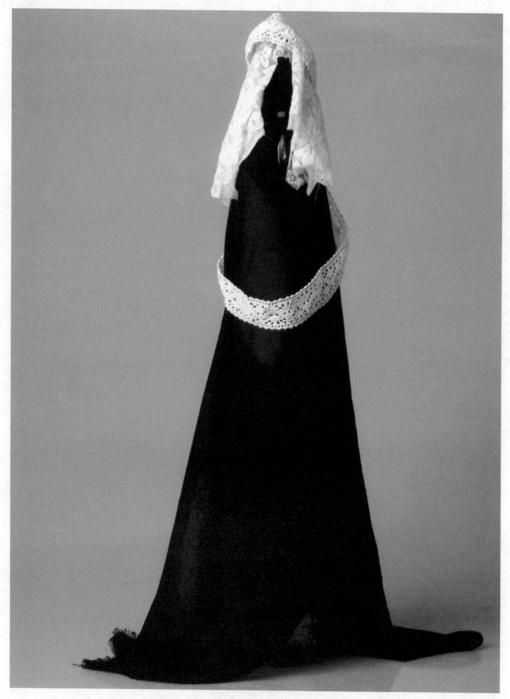

图 4-135　服装类作品 10（周启凤　作）

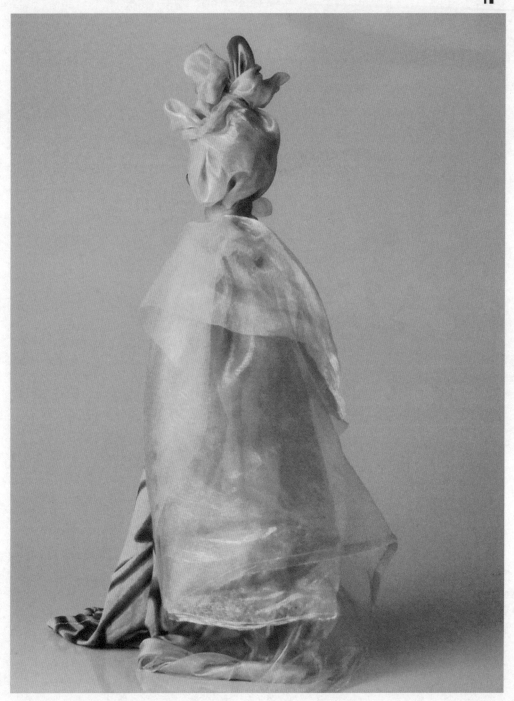

图 4-136　服装类作品 11（周启凤　作）

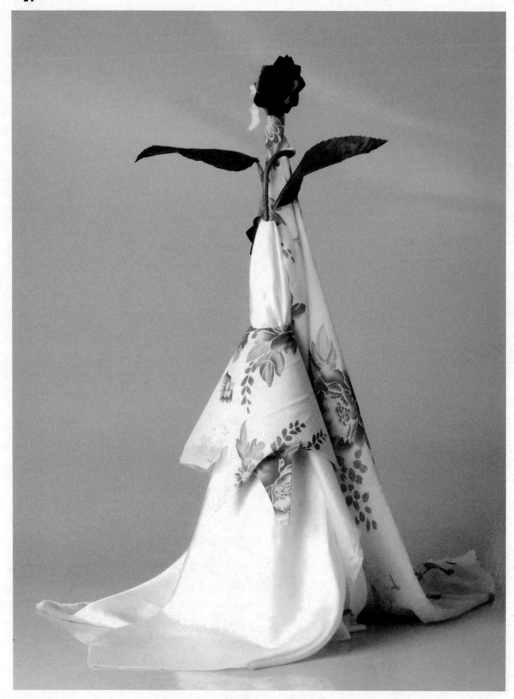

图 4-137　服装类作品 12（周启凤　作）

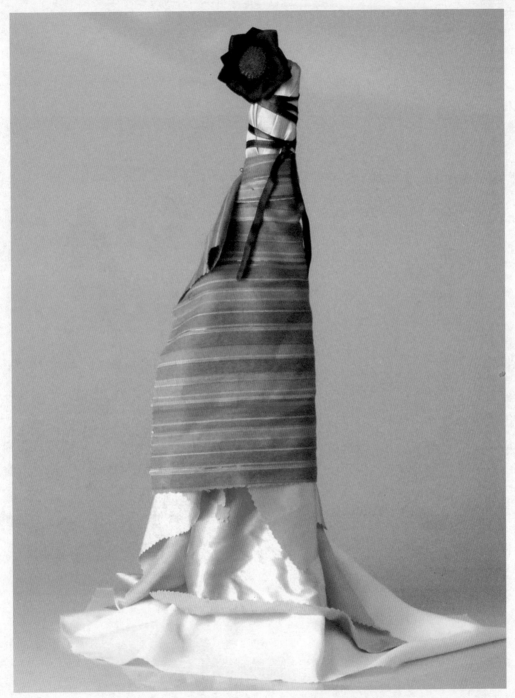

图 4-138 服装类作品 13（周启凤 作）

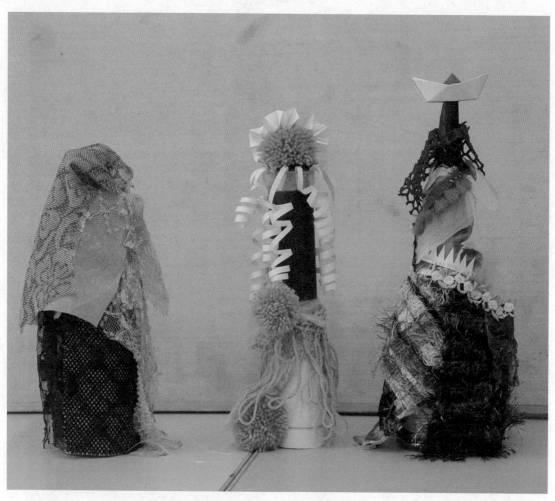

图4-139 服装类作品14（周启凤 作）

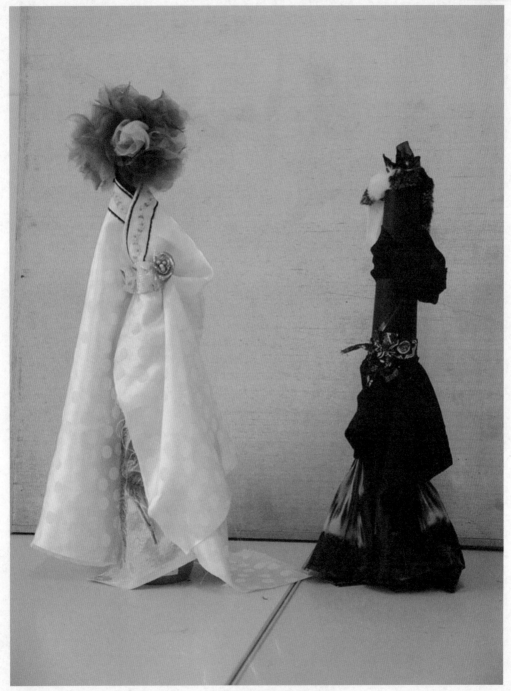

图 4-140　服装类作品 15（周启凤　作）

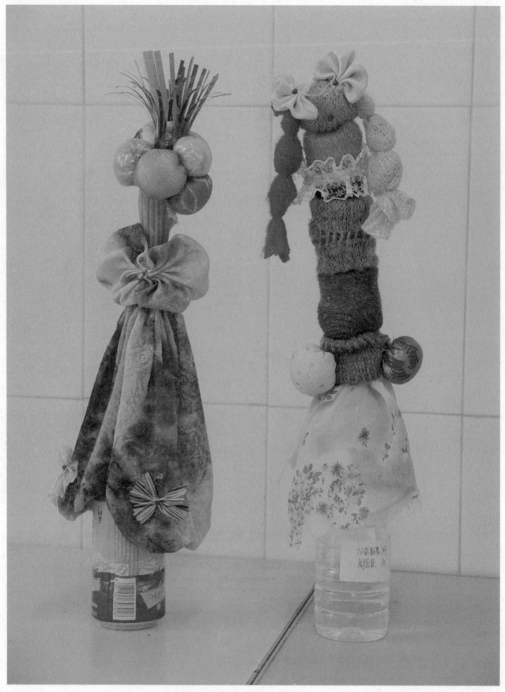

图 4-141　服装类作品 16（周启凤　作）

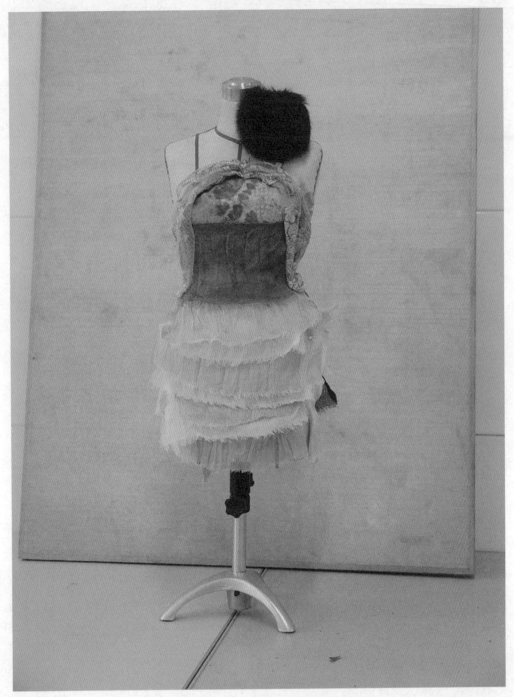

图 4-142　服装类作品 17（周启凤　作）

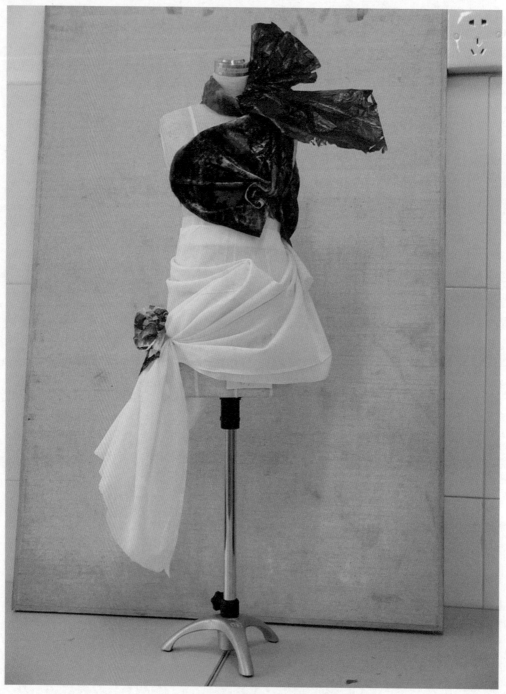

图 4-143 服装类作品 18（周启凤 作）

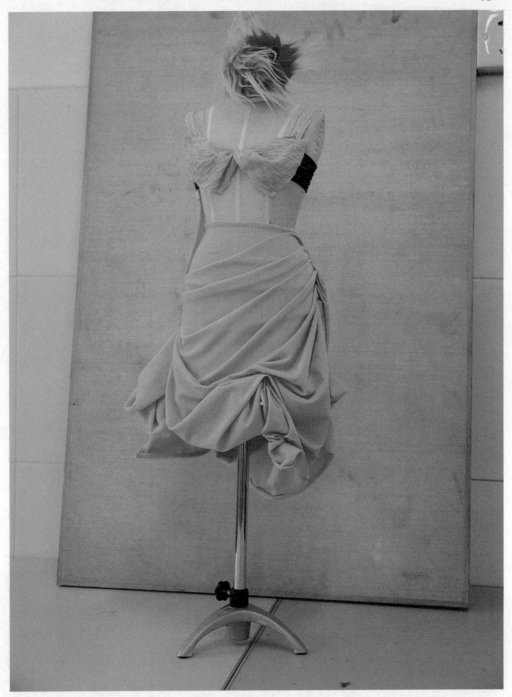

图 4-144 服装类作品 19（周启凤 作）

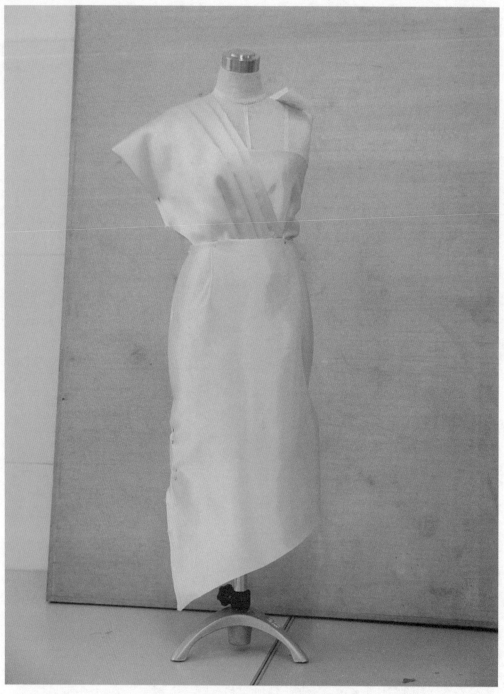

图 4-145　服装类作品 20（周启凤　作）

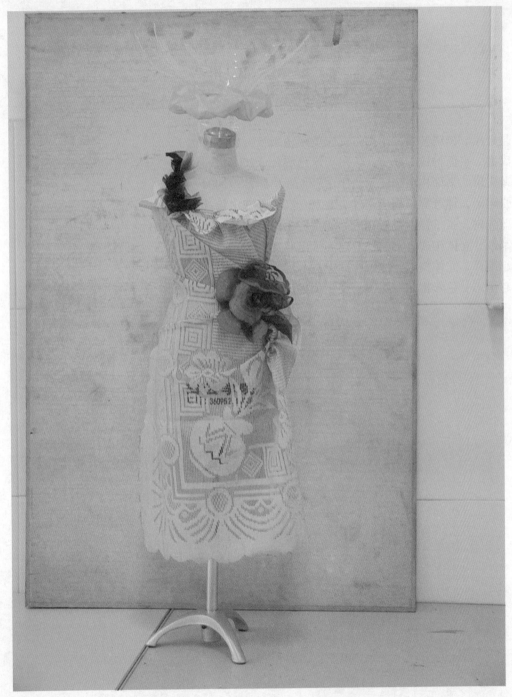

图 4-146　服装类作品 21（周启凤　作）

参 考 文 献

1. 赵殿泽．构成艺术．沈阳：辽宁美术出版社，1987
2. 满懿．平面构成．北京：人民美术出版社，2004
3. 蓝先琳．平面构成．北京：中国轻工业出版社，2004
4. 张建辛，谭开界．构成基础．北京：高等教育出版社，1998
5. 蓝先琳，张玉祥．色彩构成．北京：中国轻工业出版社，2001
6. 邹红．立体构成．福州：福建美术出版社，2003
7. 赵殿泽．立体构成．沈阳：辽宁美术出版社，1991
8. 赵国志．色彩构成．沈阳：辽宁美术出版社，1989